DONGMAN YOUXI CONGSHU
动漫游戏丛书

动画短片创作基础

著　赵前　肖思佳

重庆大学出版社

内 容 提 要

本书主要讲解动画短片的创作与制作,学生既能从动画制作的整体上把握现今动画片的各种表现形式,又能对各种动画片的制作方法与思路有一定的了解,从而指导其制作自己的短片实践,并为将来从事大规模动画(或商业动画)制作或与动画相关的其他行业打下良好的基础。

本书主要内容分为两大板块。第 1 部分是理论讲解,集中在第 1~3 章,主要目的是使读者对动画制作的一系列基础性概念有一个了解。第 2 部分包括第 4~5 章,主要讲解传统与电脑二维动画片的技术特征与制作方法,并通过详实的实例和操作来加强读者对动画片制作的理解。

图书在版编目(CIP)数据

动画短片创作基础/赵前,肖思佳编著. —重庆:重庆
大学出版社,2008.9
(动漫游戏丛书)
ISBN 978-7-5624-4618-7

Ⅰ.动… Ⅱ.①赵…②肖… Ⅲ.动画片—制作—基本知
识 Ⅳ.J954

中国版本图书馆 CIP 数据核字(2008)第 128903 号

动漫游戏丛书
动画短片创作基础
编著 赵 前 肖思佳
责任编辑:王海琼　　版式设计:李 刚 蔡 斌
责任校对:夏 宇　　责任印制:赵 晟
*
重庆大学出版社出版发行
出版人:张鸽盛
社址:重庆市沙坪坝正街 174 号重庆大学(A 区)内
邮编:400030
电话:(023)65102378　65105781
传真:(023)65103686　65105565
网址:http://www.cqup.com.cn
邮箱:fxk@ cqup.com.cn(市场营销部)
全国新华书店经销
重庆三联商和包装印务有限公司印刷
*
开本:787×1092　1/16　印张:9.75　字数:243 千
2008 年 10 月第 1 版　　2008 年 10 月第 1 次印刷
印数:1—3 000
ISBN 978-7-5624-4618-7　定价:39.00元

编委会

COMMITTEE

序一

动画,作为我国艺术教育的一个新型学科,近年来发展的势头令人瞩目。学习动画的学生已占艺术类大学生人数之首,根据国家电影电视方面的统计,我国已有1 000多所大专院校设置了与动画有关的专业,在校学生达到46万多人。有如此众多的学子热爱动画,有志投身于朝气勃勃、具有丰富想象力的艺术形象的创造之中,令人欣喜,它反映了国家与民众对于艺术的认知,而艺术对于民族、社会发展的作用,无论如何强调都不为过。

面对这样好的形势,作为一名在高校任教的艺术教育工作者,我深受鼓舞,也想对我国的动画教学提一点建议。

首先,鉴于我国动画教材建设相对滞后、亟待加强的现状,我们应组织力量,编写出我们自己的高水平的教材。教材既要能突出学科基础,更要能反映出中国文化艺术的底蕴和气度。前年中国人民大学出版社的21世纪经典动漫系列教材和这次重庆大学出版社付梓的动漫系列教材都是在总结我国动画教学经验的基础上做出的卓有成效的开拓与实践,希望有更多的好教材问世。

其次,一定要重视对动画专业教师的培养。教师对学生的影响是终身的。我们的教师应该既有扎实的艺术理论基础,又有优良的创作能力和锐意进取的精神,这一切的核心在于自觉培养和自然形成的审美能力。我想这也是我国高等教育将动画作为一个学科的意义所在。

让我们共同迎接中国动画辉煌灿烂的未来!

中国人民大学艺术学院院长、教授

全国高校艺术类教学指导委员会委员

全国政协委员

徐庆平

2007年4月

序二

アニメは最強の訴求力をもった映像である

日本動画協会　専務理事・事務局長　山口　康男

（中国人民大学芸術学院・客員教授）

　アニメは今、世界中の人々から熱い視線を浴びています。何故だろうか？ 鉛筆や絵の具、そして粘土などあらゆる素材を使って描いたり演技させたり動かしたり、自在な表現が可能だからです。最近ではコンピュータを使ってどんな異世界でも簡単に映像化できます。CGもアニメです。アニメは最高の訴求力を持った映像です。アニメは時に鋭敏な感覚の子供たちを傷つけるたりもします。それ故にアニメの製作に携わるものは高い倫理観を持つ必要があります。

　アニメを学ぶ要点は三つあると思います。第一にアニメとは何かを知ること。第二点は、アニメはどうやって製作されるのか、その方法を知り、スキルを学ぶこと。第三は多くの芸術、演劇、文学、音楽、映画そしてあらゆる産業動向等について常に関心をもつこと。私はこれを「トンボの目」と呼んでいる。

　最後に重要なことは、自分の周りにいる多くの人々、学生や先生方と友達になってほしい。彼らはたくさんの情報やアドバイスをくれるはずだからだ。それは自分をより高めてくれる。

　アニメーション産業は国内閉鎖型の産業ではなく、国際的協業の産業になると私は考えている。そして私は中国、日本、韓国など「漢字」文化で育った民族の「協業」＝コラボレーションが最も重要であると信じています。

以上

动画片——最富感染力的图像语言

如今,动画片已经受到了世界各地人们的青睐。究竟为何?因为人们运用铅笔等绘画工具、黏土等素材使其活灵活现,能够自由地表现各种形象。近年来,由于计算机的广泛应用,任何神秘梦幻的世界都能够轻而易举地呈现在我们面前。CG(计算机动画)也是动画片。动画片是最富感染力的图像语言,因此,对于敏感而脆弱的孩子们来说,劣质的动画片会伤害他们幼小的心灵。所以,活跃在动画片业的我们,一定要抱有高度的责任感和正确的伦理观。

关于动画片的学习,我认为有三点是需要注意的。首先,要深刻理解何为动画片。其次,要清楚怎样制作动画片,也就是学习它的制作方法及制作技术。第三,还需要多关注艺术、戏剧、文学、音乐、电影以及动画产业未来走势等各个相关领域。我把这种学习方法称为"蜻蜓的复眼"。

最后,也是最重要的一点,就是要和自己身边的人们、学生以及老师成为朋友,因为他们可以提供很多有价值的信息和建议。通过他们,可以更加丰富知识、开阔视野。

我认为动画产业并不是封闭的国内型产业,而是一种开放的国际型产业。因此,来自中国、日本、韩国等扎根于"汉字"文化圈的民族的"合作"是极其难能可贵的,我深信这一点。

<div align="right">

日本动画协会　专职理事　事务局长

日本东海大学客座教授

中国人民大学艺术学院客座教授

山口康男

2007 年 4 月

</div>

前言

目前,"动画"已经成了我们身边不可缺少的事物,如手机屏幕、电视广告、动画电影及动画特效、网页多媒体等,都融入了这一表现形式。不少大专院校开设了动画专业以培养动画专门人才来满足社会对相关人才的需求。动画短片创作是动画专业学生的必修课程,更是毕业时衡量学生对所学知识掌握情况好坏的重要尺度之一。

与此同时,各种动画制作工具的涌现、制作设备的普及与制作成本的降低,使小团队或个人的动画制作成为了可能,也使越来越多的专业人员、学生以及动画爱好者参与到动画片创作中来。在这种情况下,好的专业动画教材的指导就显得尤为必要和迫切。

理论与实践向来不能分开,那么,理论应该怎样用到实践中呢?本书以丰富的实例为基础,结合动画制作一般理论,并以动画短片的策划、制作(尤其是制作)为主要内容,讲解现今最为流行和实用的多种创作方法。本书本着易于上手、实用性强的原则,希望对读者的学习与创作能起到一定的指导和借鉴作用。

本书讲解着眼于实用性,即本书不以介绍最新的工具、软件为目的,而在于在尊重实用性的基础上,尽可能深地挖掘制作动画片的可能性与实现性。当今,动画制作类软件版本的更新速度非常快,当你把一个软件运用到一定程度时,却发现自己所掌握的技术已不是最新的了,看来似乎一切还要从头学起。从经验来看,笔者认为,电脑软件本身只是实现某一功能的工具,只不过和传统的诸多工具相比,软件在某些方面使用起来更简便、快捷、经济。是不是我们一定要随着软件的更新速度来更新我们的设备呢?试想,当你已经熟练了铅笔的绘图方式、面对着数码绘图板的时候,是抛弃原有的铅笔绘画技巧和经验呢,还是继续把手中的铅笔运用得更加熟练一些?在某种意义上,无论是铅笔还是数码绘图板,其最终目的就是"留下痕迹",当你有一种更为熟练的方法时,为何要去选择你难以掌握的方法呢?

动画艺术已经上百年了,并且还在以极高的速度发展着。在这一百年中,中外几代人都为了动画艺术进行过努力与探索,更有无数优秀的动画艺术家与爱好者们甚至

ANIMATION

献出毕生精力。但是,从人类发展历史的长远角度看,动画的发展、应用前景远不是我们今天所能预料的,毕竟,它不像绘画、雕塑等造型艺术形式已经得到了上千年时间的检验。那么,动画又将朝着什么方向继续发展呢?

我想,这些都可以成为我们现今在学习制作动画片之前的新的思考。

由于笔者水平所限,本书难免存在错误,希望广大热爱动画的专家与读者指正。

编　者

2008 年 6 月

目录

CONTENTS

动画短片创作基础

初识动画

在学习如何制作动画短片之前,让我们初步了解什么是动画、动画片等基本概念。

ANIMATION

1.1　动画与动画片

1.1.1　什么是动画

　　动画,其英文单词为 Animation,主要解释为 the process of making animated films(摘自《朗文英语辞典》),是一种制作程序与工艺流程,实际上是指"动画片的制作过程和整个工艺"。但动画概念的英文解释更多的是从动画制作的过程上来表达,显得不够完整。此外,从艺术分类的角度来看,动画还应该是一种艺术形式,即"动画艺术"。

　　所以,当我们提到动画这一概念时,要从技术与艺术的两个角度来全面理解,动画是一门把技术与艺术紧密结合的事物。在以后的章节中,笔者也会分别从这两个方面进行讲解和分析。

1.1.2　什么是动画片

　　动画片(即动画电影、动画影片),顾名思义,即采用动画工艺(Animation)所制作的影片,是指把人、物的表情、动作、变化等分解画成许多画幅,再用摄影机连续拍摄而成的影片(摘自《现代汉语辞典》)(见图 1.1、图 1.2)。

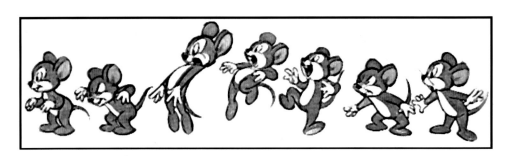

图 1.1　动画角色的动作分解(选自动画教材《CARTOON ANIMATION》)

　　从艺术形式的分类来看,动画片隶属于电影艺术,与英文 Animated cartoon/Film(动画片/电影)相对应,是动画影片的简称。实际上,动画片本身是一个完整而独立的概念,但在日常生活和工作中人们又习惯称其为动画片儿,即省略"影片"这一部分,实际上应该认识到,动画片儿与我们前面所介绍的动画是两个概念。

　　在动画电影的形成和发展过程中,《一张滑稽面孔的幽默姿态》是目前世界公认的第一部真正意义上的动画电影。其作者是使用粉笔在黑板上画出人物不同表情的

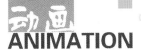

变化,每画一张就拍一张,然后修改产生变化的部分,以此来制作出整部动画影片,由图 1.3 可以看到,影片当中由于人物修改次数过多,黑板已经显得不再干净。

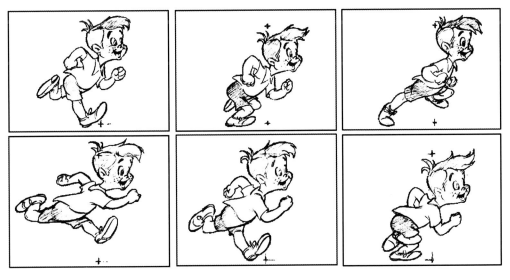

图 1.2 　一个动画角色的动作分解(选自动画教材《CARTOON ANIMATION》)

图 1.3 　第一部真正意义上的动画电影(选自动画片
《一张滑稽面孔的幽默姿态》,1906 年,Blackton)

此外,在中国电影界曾有"美术片"一称,它是电影四大片种(故事片、美术片、科学教育片、新闻纪录片)之一。我国早期的动画制作单位一般都叫做"某美术电影制片厂",比如 1957 年 4 月 1 日成立的上海美术电影制片厂,而现在大多以"某动画制作公司/工作室"称谓。实际上按照定义讲,美术片应该指最广泛意义上的动画片,不仅

包括手工绘制在纸上制作而成的动画片，而且包括使用其他材料通过逐格摄制技术制作而成的影片，其中包括动画片、木偶片、剪纸片、折纸片等。由于"美术"的概念包含绘画、雕塑等所有造型艺术，因此可以这样理解，美术片包含动画片。但是，随着时间的推移，有些词汇经常被赋予它原本并不表示的含义。目前，由于动画片的叫法更为普遍，也更能体现"动"的本质，因此动画片的概念基本上等同于美术片，泛指一切动画形式，而"美术片"一词现在已经很少被使用（见图1.4、图1.5）。

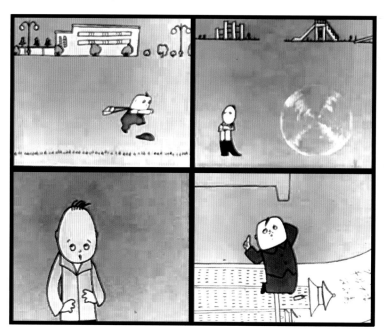

图1.4　早期美术片（选自中国经典美术片《没头脑和不高兴》，
上海美术电影制片厂，1962年）

图1.5　早期美术片（选自动画片《老狼请客》，上海美术电影制片厂，1980年）

提示：动画片、卡通（Cartoon）、漫画（Comic）、CG、CGA的概念区分。

● 动画片。见上文。

● 卡通。有两层含义：一指动画片，同Animated cartoon；二指讽刺画、漫画，多刊载于报刊杂志上，对社会问题加以评判，有单幅、多格等形式。

● 漫画。漫画是指连环漫画。在杂志上连载或成册出版,在画面上使用类似分镜的手法表现故事的形式,如大量日本式的漫画书与杂志,有长篇、短篇、连载或单行本。

● CG。CG 是 Computer Graphics 的缩写,译为计算机图形学(或电脑图形学),它是一种以计算机技术为基础的绘图技术,既包括硬件的研究也包括图形算法等软件的研究。由于目前大多数游戏的动画都是依赖于计算机图形学的三维动画技术所制作的,所以通常也把这些动画叫做 CG,实际上指的是"CG 动画或图像"。

● CGA。CGA 是漫画、游戏(Game)、动画三个产业的总称。由于这三个行业联系密切、互相影响,因此加以合称。如日本漫画《龙珠》,因上市畅销,便被开发出同名动画与游戏。此外,还有近期被改编成电影和游戏的动画片《变形金刚》等(见图1.6、图1.7)。

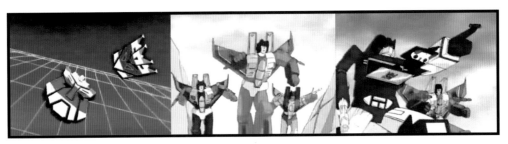

图 1.6 电视动画(选自《变形金刚》)

图 1.7 游戏宣传画面(选自三维游戏《变形金刚》)

1.2 动画片的分类与实现形式

1.2.1 动画片的分类

动画片从诞生发展到现在,时间不过百年。但动画艺术的发展速度却算得上最快的,并且,动画片的表现形式多样,各种制作方式、各种材料使用、各种技术的探索,这都与众多动画家们的大胆尝试密不可分。如今只要你能想得到的,基本上都已经有人尝试过了。在人们漫长的探索过程中,逐渐形成了一些人们习惯的创作方式与动画的应用规律,并且有些一直被应用到了现在;也有一些过去曾适用的,后来被出现的新技术所淘汰。这种不断的更新与完善也是动画艺术之所以吸引人的原因之一。

动画艺术的分类方法多种多样,有些分类也会随着工具、观念的更新而改变,但大体上可以有如下分类(见图1.8~图1.14):

• 按照制作工艺和材料的不同,可分为:二维手绘动画(包括二维胶片动画和由计算机参与处理的二维动画)、二维计算机动画、全三维计算机动画、二维三维结合计算机动画、材料动画等(见图1.8)。

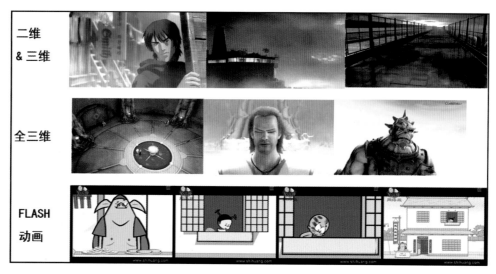

图1.8 按照工艺和材料的不同而分类的计算机动画

• 按照商业化与艺术性的结合程度的不同,可分为:商业性二维动画和三维动画(一般的影院动画都属于此类)、水墨或油画动画等其他各种实验性动画、广告宣传动画、科学教育动画等。

● 按照影像载体与传播呈现方式的不同,可分为:影院媒体动画、电视媒体动画、个人动画作品、网络动画等。

● 按照应用领域的不同,分为:商业影视动画、游戏动画、电影特效动画、电视包装动画、手机动画、网络交互动画等。

● 与现代动画接近的各种传统艺术形式,如:手翻书、皮影戏、走马灯等(见图1.9～图1.14)。

图1.9　Flash 动画(选自韩国动画片《流氓兔》)

图1.10　计算机三维动画短片(选自《FALLEN ART》)

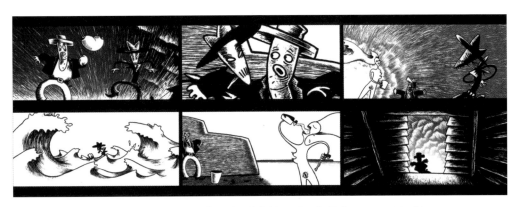

图1.11　版画风格艺术短片(选自德国动画短片《the ring of fire》)

图 1.12 集手工模型、二维动画与三维动画于一体的动画片(选自韩国剧场动画《COLOURFUL DAY》)

图 1.13 偶形动画片(选自《僵尸新娘》)

图 1.14 典型的影院动画片(选自宫崎骏《魔女宅急便》)

1.2.2 动画片制作常用的实现方式

本书的重点在于探讨动画片的一般性创作基础,也会涉及不同的动画形式。前面虽然介绍了动画片的不同分类,但是,作为动画的制作来说,现阶段应用最为广泛的分类还是依据技术和材料的不同,与此相对应的就是动画片的制作实现方式,因此在关于动画片制作实现方式上我们采用了以"现阶段动画形式应用的广泛度"来分类,大致可以将其分为:

● 传统胶片拍摄的二维动画,如我国早期大量的动画片。

● 半手工半计算机制作的二维动画,是指手工绘制加计算机上色合成的动画制作方式,这是目前大部分商业动画所采用的制作方式。由于其传统制作与现代工具结合的紧密性,因此也是我们本书后面所重点介绍的制作方式。

- 全三维计算机动画,是目前发展速度最为迅速的动画制作方式,短短十几年间席卷了动画制作的各个领域。

- 二维矢量动画,是迅速发展中的动画制作方式,由于其低成本、高速度的特点,目前已经被广泛应用于电视系列动画的制作。

- 逐格偶形(泥偶、布偶或综合材料等)动画制作方式。如我国经典布偶动画片《阿凡提的故事》,近几年的美国影院动画片《圣诞夜惊魂》等。

此外,还有一些实验性很强的制作方式与手段,但大都集中在动画制作材料的选择与实验上,比如说:剪纸动画、沙土动画、木刻动画等。

思考题 1

1.1 如何完整理解"动画"这一概念?

1.2 动画片的分类有哪些,各自包含哪种类型?

动画短片创作的特性

第2章

本章把动画短片从广义的分类中单独提出,对动画短片的特点、性质、优势等方面进行了具体的探讨,使读者对动画短片这一独特的动画形式有一个完整而全面的理解。此外,本章还讨论制作动画短片的现实意义,对目前的动画创作、教学有一定的启示作用。

2.1 如何理解动画短片

2.1.1 动画短片的含义

通常,我们把时间长度在30分钟以内、角色不多、故事结构紧凑、主题表达简洁清晰的动画片称为动画短片,它与长片的影院动画(一般在90分钟左右)和电视系列动画片相对应。严格地说,动画短片本身不具有学术上的分类价值,更多的是人们对较短动画片的一种统称。它包含各式各样的动画类型,可以是商业动画,如广告动画、宣传动画、片头动画、游戏过场动画、手机程序动画等;也可以是非商业动画,如个人作品、艺术院校毕业创作等(见图2.1、图2.2),都可以因采用短片形式而归类于动画短片之中。

图2.1 画风细腻的动画短片(选自《夏日的风》,作者:卢劲涛、谭海粟)

图2.2 绘画感很强的动画短片(选自《老年华尔兹》,作者:郭轶斌)

动画是一门综合性极强的艺术形式,如果把影院动画或电视动画的制作规模比喻为一座现代化机械工厂的话,那么动画短片的制作条件则可以看作是小型手工作坊,这无疑降低了进入动画艺术的物质门坎,使得更多的爱好者参与进来。从这点来看,动画短片的形式无论对现今动画教学还是动画事业本身的发展、动画相关技术的进步等都起着促进作用。

在大型商业动画片已经发展成熟的今天,仍有许多对动画艺术热心的人走在与商业动画片所平行的另一条道路上。于是,在我国就形成了这样的情形:一边是大制作大投入的影院动画片在艰难而缓慢地前进着;另一边则是兴致高昂的追求者们继续开垦着动画试验田。幸运的是,与动画诞生的初期有所不同的是,今天我们有着如此多的并逐步大众化的工具可以使用。制作工具的普及化与多样化,计算机、数码相机等硬件设备价格的平民化,制作软件的可获得性加上其操作的人性化等条件,无不为动画短片的创作带来了新的前景。

2.1.2　动画短片的制作特点

动画从诞生的那一刻起就是以短片的形式出现的,长篇影院动画则经过了很长时间的发展。就像动画的发展是由短片衍生出长片一样,我们学习动画短片的制作方法,可以为今后从事、参与影院动画等各种商业动画的制作打下一定的基础。短片动画与长片的影院动画相比,就像是一个微缩模型,虽然小但结构全面。因此,学习如何制作动画短片对有志于从事动画事业的人来说是一条必经之路,对于我国目前动画教学的开展、动画的普及与鉴赏来说不失为一个很好的方法(见图 2.3)。

初期	实验动画	短篇动画
发展期	短篇动画 声画同步 长篇影院动画 电视系列动画	长篇动画 短篇动画
当前	长篇影院动画　电视系列动画　实验动画　个人作品　其他形式	短篇动画

图 2.3　动画形态发展总括

动画短片的制作特点可以概括为以下几个方面:

1）投入相对较少

制作动画短片,通常只需三五个人,大家根据各自的特长各司其职或身兼多职,有时甚至是一个人独立包办所有程序。在时间的安排上也比较灵活,如果不是制作商业短片的话,也不需要特别的计划预算、寻求投资、发行等。物质材料的使用则可量力而行,不需要特别的按照专业化质量来要求,如专业的动画纸可以改用廉价的复写纸,拍摄台、拷贝箱等也可以采用日常生活中的材料自行搭建,诸如此类的方面还很多,后面章节还会详细介绍(见图2.4)。

图2.4　专业动画制作环境(从绘图到音频编辑、动画合成都是专业化的)

2）制作工具简单

无需动辄万元的拍摄、冲印设备,也不需要容纳上百人的制作环境,你所需要的主要是一台计算机及相关软件。

可以这样说,计算机的出现是如今动画制作普及化、个人化的重要因素之一。目前,没有计算机,想要进行动画创作几乎是不可能的,更不用说硬件要求极高的三维动画了。即使是逐格拍摄动画也需要一台计算机来处理数据和加工画面,相信现在几乎没有人还在使用胶片制作动画短片了。

3）制作周期自由化

与商业制作有所不同,动画短片具有制作周期相对自由化的特点。制作团队可以根据成员时间的自由度、资金的投入等因素来灵活制定制片进度。无需过多地考虑制作期限、投资方的苛刻要求等。正因如此,才会有星海诚这样的动画家辞去工作一个人花费四年时间去完成一部 20 多分钟的个人作品《星之声》(见图 2.5、图 2.6)。而对于新兴的 Flash 动画,一个人少则几天的功夫就可以完成一部完整的作品。

图 2.5　背景部分表现细腻、写实,色彩生动,完美地弥补了动画动作部分的简单化(选自动画片《星之声》)

图 2.6　角色造型简单,动作不多,减少了增加动画部分的工作量(选自动画片《星之声》)

4）传播形式多样化

除了在影院公映、电视台的定期播放以外，新兴的网络媒体更使得动画短片传遍千家万户，制作者可以在作品完成后的第一时间内将它发布到网络媒体上，无形之中加速了动画片的传播速度与范围。

2.2　动画短片制作的现实意义

2.2.1　对动画教学的影响

制作动画短片是检验动画教学的最好形式。以现有的动画院校规模来讲，所有的教学投入是不可能使用工厂级的制作设备，一来这些设备种类繁多，需要专用的工作室、人员来配备和操作，同时有些设备的利用率不高，往往造成无形的浪费；二来一些数字设备更新速度很快，经常是刚购置的最新设备没超过半年的时间就成为了古董级的了，而且一味地追求最新的设备往往不能解决实质性的教学问题，有的时候，简单的设备往往可以解决更为实际的问题。

2.2.2　加快动画产业发展

在一定程度上，一个产业的发展态势如何可以从目前从事此行业的人数增长状况看出。更多的人参与到动画事业中无疑可以形成激烈的市场竞争，从而加强动画产业链中各环节竞争的优胜劣汰。但由于目前我国的动画产业尚不规范，产业市场混乱。

图 2.7　韩国三维动画短片"倒霉熊"系列

动画并不单单指代动画片,动画艺术不应该成为独立发展的单一实体,产业动画更是如此。动画、漫画、游戏(合称 ACG),这三个产业正在越来越紧密地联系在一起,良好的相互配合可以促进彼此的发展。因此,作为试探市场的动画形式,短片动画,则可以在投入不大的前提下很好地完成这项任务(见图2.7)。

2.3 商业动画片、动画艺术短片与试验动画片的关系

2.3.1 商业动画片与实验动画短片

商业动画片有着完整的故事情节与矛盾冲突、表现主题明确、遵循着严格的制作流程,并以打入市场赢得利润为目的,因此,投资方、制作方会在最大程度上开发市场、满足观众的喜好,以实现尽可能多的收益。而那种带有强烈探索性的、非常个性化的艺术片,其制作目的往往不是为了盈利,这种动画片通常被我们称之为实验动画片(见图2.8)。

图2.8 实验动画短片(选自动画片《街头音乐》,作者:Ryan Larkin(瑞恩))

实验动画片特点主要在于实验性、探索性,制作者往往是为了解决某一个问题而尝试着去制作动画。因此,其制作者可能把注意力集中到他所要解决的问题上而忽略动画的其他部分。如专门用来研究人物走路的试验动画短片《Walking》(见图2.9),除了不停地走路动作以外,是没有什么主题的;这种针对解决某个问题而制作的实验作品,往往忽略故事的叙述,可以说它是不完整的。

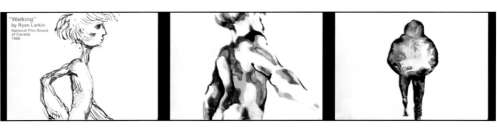

图2.9　用其来研究人物走路动态的动画片(选自动画片《Walking》,Ryan Larkin(瑞恩))

2.3.2　商业动画片与动画艺术短片

　　动画作为一门艺术形式而存在,可以说任何采取动画技术而制作的影片都是艺术产物,而这里所说的动画艺术短片,实际上是与商业短片相对应的概念。具体地说,这种艺术化的短片在制作上更加自由化、个性化,制作者一般不需考虑太多的市场因素,仅仅是出于一种兴趣、爱好或者是纯粹感情的抒发而制作的动画作品,所以,它可能采取各种制作方法和途径,而这种方式有可能不被大众所接受,更谈不上打入动画市场了。

　　而大部分商业性的动画作品,它们的表现形式和美术风格都是相对接近的,基本上都采用了单线平涂的人物造型和写实的动画背景,叙事的方法更是采取经典的开端、发展、高潮和结局的四步叙事法,所以,当近几年的法国动画片《疯狂约会美丽都》和《青蛙的语言》上映的时候,人们更愿意把它们看作"艺术性很强"的动画作品,其原因就在于它们打破了往常的商业动画片所采用的美术风格(见图2.10～图2.12)。

图2.10　画面类似于蜡笔画的效果(选自法国影院动画《青蛙的预言》)

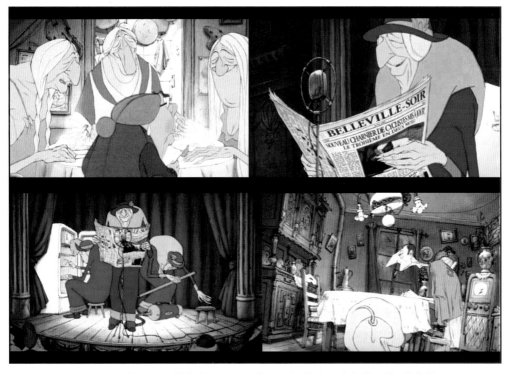

图 2.11　人物和场景的绘制采取了类似于铅笔速写淡彩的风格,艺术性
十分强烈(选自法国影院动画片《疯狂约会美丽都》)

图 2.12　结合了二维和三维技术的动画片,画面十分具有装饰性
(选自韩国影院动画《美丽密语》)

　　总之,动画短片包含了艺术动画短片、商业动画短片以及试验动画短片作品。把三者特意区分开的目的在于在制作动画片之前心中要对所制作的类型有明确的定位。

ANIMATION

思考题 2

2.1　如何理解动画短片？

2.2　制作动画短片的优势和意义。

动画短片创作的准备

第3章

在着手制作一部动画短片之前，让我们先了解与之相关的基础知识，它将成为你通向动画制作之路的铺路石。

本章主要讲解动画片制作的相关的基础理论和一般的专业制作知识。重点了解动画制作的专业术语、常用工具与动画制作的一般性流程。

ANIMATION

3.1 动画短片制作理论基础

3.1.1 动画短片的构成要素

动画片集摄影、绘画、造型、剧作、服装和道具设计、视听语言、音乐、表演等专业于一体,形成了特有的艺术表现形式。动画从简单的无声片发展到有声片,再发展到今天的多媒体动画片,构成动画片的要素也逐步成熟并确立下来。

总体来说,一部完整的动画片主要包括以下要素:

1) 运动的画面影像

动画是运动面画的艺术。画面是承载动画片内容(制作者的表达意图、目的)的基本载体,是制作者根据头脑中的想象表现在纸张或其他媒介上的。

在动画制作中,画面可以手工绘制,如我国著名动画家阿达导演的动画短片《三个和尚》,是把形象绘制在纸张上,然后使用胶片拍摄制作而成的。《三个和尚》的人物形象特色分明。该片按照人物的高矮变化设计了三个和尚,故事简洁明了,重在寓意的表达,充分说明了"一个和尚挑水吃,两个和尚抬水吃,三个和尚没水吃"的道理,是一部艺术风格明显的艺术动画短片(见图3.1)。画面也可以借助计算机软件,完成各种全三维电脑动画等;甚至还可以是特别的材料所制作,如剪纸动画《猪八戒吃西瓜》与皮影人物很类似,在人物的活动关节处进行分解,在拍摄动作时进行相应的动作组装和调节(见图3.2)。

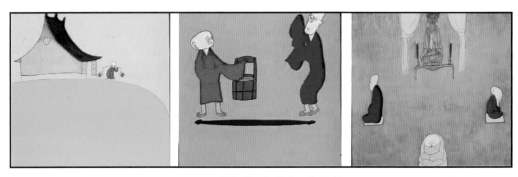

图3.1 选自动画短片《三个和尚》

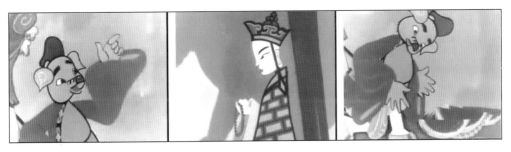

图3.2 剪纸动画短片(选自《猪八戒吃西瓜》)

不同的画面绘画形式决定了整部动画片的艺术风格。例如,使用油画材料制作的动画艺术短片《老人与海》(见图3.3),或是使用毛笔在宣纸上绘制的水墨动画《山水情》(见图3.4)等。

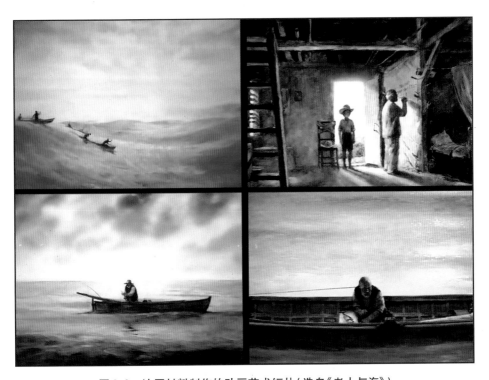

图3.3 油画材料制作的动画艺术短片(选自《老人与海》)

另外,动画片的画面需要表现运动的过程,它不像纯绘画作品那样把角色或事物的动作静止在某个瞬间,而是使角色在特定的时间、场合内按照导演的要求进行表演来实现主题。动画家通过对特定时间段内的某个动作进行分解,一张张地绘制在画面上(或者一格格地拍摄在胶片中),由此构成了动画片最小的单元:格(frame,有画面、

图 3.4　水墨动画(选自《山水情》)

镜头的意思),再按照一定速率(一般是 24 格/秒)进行连续播放,经过观者眼中的一格格画面由于"视觉残留"现象的作用就构成了连贯的动作(见图 3.5、图 3.6 动作的分解与描绘)。

图 3.5　摄像机记录人物动作的分解情况,以此来作为动画设计的参考

2)声音与画面相结合

　　在有声电影初期,由于受到胶片放映技术等因素的影响,通常是影片在播放的同时由乐队在银幕前现场伴奏,演奏的音乐也是指挥根据画面的内容自己发挥决定的,

图 3.6　画在动画纸上的任务走路动画

基本上与画面无关系,而且音乐的节奏通常与画面不合拍,更谈不上声音与画面的相互配合了,动画影片的放映也是如此。

1928 年迪斯尼公司推出第一步声画同步结合的动画作品《蒸汽船威力号》,动画中的主要角色米老鼠在蒸汽船上驾船的舞蹈动作与音乐节奏紧密配合。在音乐节奏的陪衬下,角色的欢快性格得到了更好的表现与加强(见图 3.7)。与早期的默片相比,有声片无论是表现力、感染力、气氛的渲染等方面,优势愈发明显。从这之后,动画家开始更进一步地探索声音表现与运动节奏的完美结合,并产生了《幻想曲》这样专门研究音乐与画面结合的优秀影片。如今声音已经成了一部完整的动画作品中必不可少的要素之一。

在一部动画作品中,声音要素可以分为对白、音效(音响效果)、音乐三个部分。

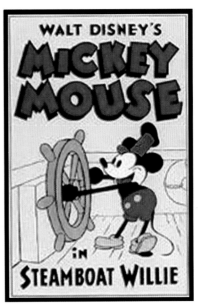

图 3.7　世界上第一部声画同步动画片
(选自动画片《蒸汽船威力号》)

ANIMATION

3）叙事结构

与其他艺术形式一样，影视艺术本身只是一种叙事载体，它承载了制作者的制作目的，或抒情，或哀伤，或者仅仅是作者本身某种情绪的表达或宣泄（见图3.8）。一部动画作品的制作初衷以及作者的感情如何通过一系列画面和效果传达出来，由此构成了动画作品的叙事结构。

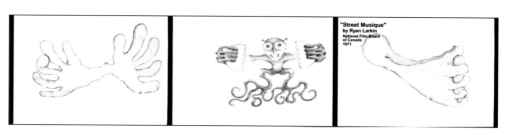

图3.8　通过抽象符号的不断变形来表现音乐的节奏变化（选自瑞恩试验作品《街头音乐》）

在动画片制作中，与叙事结构联系最为密切的是动画的文字剧本。由于动画制作的特殊性——一切都要在前期工作中考虑周全，一旦进入制作过程中，前期的一个错误在后期修改是极其的麻烦，所以动画作品的叙事在剧本及分镜头的阶段必须确定。

另外，在选材上，无论是寓言故事、童话、神话，还是诗歌、传说等，可以这样说，文学中的题材都可以应用于动画短片之中（见图3.9）。

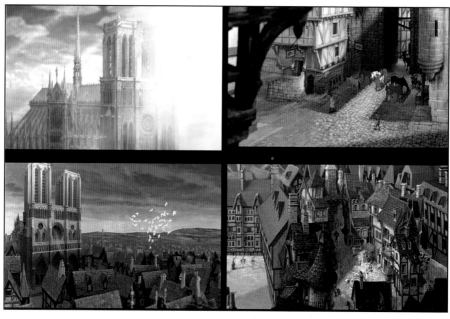

图3.9　改编自经典文学作品，注重表现人物之间矛盾冲突关系（选自影院动画片《钟楼怪人》）

3.1.2 动画短片的视听常识

动画作品直接呈现在观众面前的是镜头画面。在设计动画画面之前,先了解一下动画片制作中常用的视听技巧。

1)镜头的运动

常用的镜头运动方式包括推、拉、摇、移。

● 推镜:也称推拍,镜头对准被摄物体从远至近不间断地拍摄,使观众的目光逐渐集中于目标物体。从远景推至物体局部或特写,可以使观众明确环境与被摄物体的相互关系。

● 拉镜头与推镜头相反,由物体的局部开始,镜头逐渐向后移动,使观众逐渐明确目标物体所处的周边环境或与其他物体的相互关系。

● 摇镜头:摄像机位置不变,以摄像机为中心点,镜头沿弧形改变拍摄方向,效果是在同一个镜头内,交待给观众更多的环境和内容。

● 移镜头:摄像机与镜头目标同步移动,因此,画面中的场景没有明显的透视变化。在动画片镜头中,常用的移动包括横移、竖移、斜移等(见图3.10)。

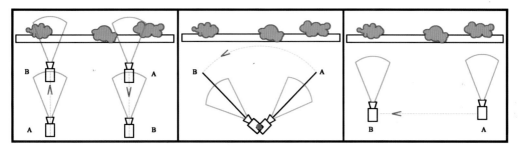

图3.10 镜头推、拉、摇、移的示意图

2)景别

在动画镜头设计中,常用到的景别是远景、全景、中景、近景、特写(见图3.11、图3.12)。

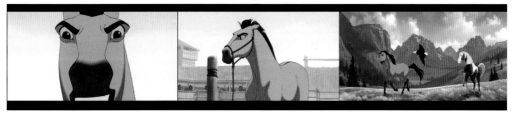

图3.11 表现主角的特写、近景、中景镜头的表现(选自动画片《小马王》)

图 3.12　全景、远景的表现(选自动画片《小马王》)

3)镜头的衔接

镜头与镜头的衔接是电影艺术特有的表现手段,同样适用于动画艺术。它是指将一系列拍摄好的画面素材,按照剧本和导演的意图、场景的顺序规定,通过剪辑手段使其连贯在一起。最常用到的镜头衔接方式有切、叠化、渐显、渐隐。

● 切镜头:最基本的镜头衔接方式,镜头与镜头间不使用任何过渡效果,直接将两个镜头连在一起。

● 叠化:前一个镜头的影像逐渐消失的同时,后面的镜头影像逐渐显现,形成两组画面相叠的效果。这种转场方式变化柔和,可以跨越变化的过程而直接呈现变化的结果。

● 渐显:也称化入、淡入。画面的影像在镜头中从无到有的过程。

● 渐隐:也称化出、淡出。画面的影像在镜头中从有到无的过程。

3.1.3　动画技法与运动规律

动画技法主要是指原、动画绘制技巧和要求,摄影表及相关的书写标准等标准化的制作规范;运动规律主要研究事物在重力、摩擦力等外力的影响下的运动变化形式以及在标准运动状态下的夸张变形方法等。有关的知识请读者参考相关的专业书籍,这里不做细述。

3.2　动画片的制作流程

3.2.1　动画片通用制作流程与职责

制作动画短片之前,要对其进行一个整体的规划,并且尽可能地估计整个过程中会出现的各种不利因素,使其达到预期要求,也会使我们的工作效率事半功倍。动画

制作经过近上百年的发展,已经形成了一套为行业所广泛采用的制作标准,如一般制作流程、动画尺规格、动画术语、分镜头表、摄影表项目等,这些统一的行业标准也使得动画的产业化成为可能。

简单地说,按照制作各个环节所分配和完成任务的不同,可以把一个完整的动画片制作程序分为前中后三阶段,一般统称为前期、中期、后期。

1) 前期

策划阶段,即策划制作一部动画片。制作提案的提出可以有多种方式。如动画公司都会有专门的企划部,根据市场调查负责向公司提出具有利润前景的动画制作计划;或是独立动画导演自己有了创作意图或遇到感兴趣的故事、剧本后,然后寻求相关的投资方,成立制作团队。

而对个人或小团队的动画短片的制作来说,可以是从三五个人有了创作意向之后再组成制作组开始。前期的主要负责人是导演,相关人员涉及到编剧(或剧本作者)、人物设定、场景设定等。导演既要负责文字剧本(包括相关的设计、风格)等,又要对总体进行指挥部署。导演的工作贯穿整个流程的始终。

前期的主要任务及人员职责如下:

创意、企划——投资人/导演等。

文字剧本——导演,剧作家。

分镜头剧本——导演/专人绘制。

填写摄影表——导演。

造型设计、色彩设计——造型设计师(人物、道具、机械、概念设计等)。

场景设计、气氛设计——场景设计师(自然环境、场景建筑、概念设计的等)。

绘制放大稿(设计稿)——美术设计师/导演。

分镜头预演检查——后期人员,导演审核。

2) 中期

制作阶段是投入全部素材的制作过程。这个阶段属于生产阶段,负责这些环节的除了导演之外,主要还是作画监督。由于动画片主要的故事、风格、节奏及各种设定在第一阶段都已经完成,所以在这个阶段中只是按照前期的要求制作,不能随意地改动原有的创意和造型等。在商业动画制作中,这也是经常"外包"出去的制作阶段。中期的主要任务及人员职责如下:

按照分镜头要求绘制原画——原画师设计绘制,作监审核。

修形检查——作监(修形人员)。

誊清原画并为原画加中间动画——动画师。

检查动画——动画师检查,作监审核。

扫描动画和背景稿。

按照色指定为动画上色——上色人员。

按照美术设计的要求绘制背景部分——背景制作人员,作监审核。

3)后期

合成收尾阶段是对素材进行后期加工。在导演的要求下,主要是把动画与背景进行合成,增加特效、配音、字幕等工作。后期的主要任务及人员职责如下:

根据摄影表拍摄动画和背景——摄影师。

洗印拍好的胶片——洗印厂。

对胶片进行剪辑——剪辑师,导演。

录音(对白、音乐、音效)——配音演员、录音师、音响师,录音棚。

制作各种格式的拷贝并发行——视发行对象而定。

3.2.2 动画短片的流程设计

从前面介绍可以看出,上述制作程序是使用胶片制作商业动画片的一般程序。在前期和中期两个阶段,胶片的二维动画制作与计算机参与二维制作没有太大的不同,主要区别在于怎样处理已经画好的动画——是胶拍还是扫描——特效的加工方法以及出片的格式和媒介。对于二维动画和三维动画来说,第一阶段区别并不大。三维动画的制作从第二阶段开始,就直接进入计算机操作。在软件中创建角色模型、搭建场景、设置灯光、编辑材质、渲染输出序列帧等,有些三维短篇动画甚至从第一阶段开始就在软件中直接操作。

因此,在实际的工作中,要根据具体的制作情况,如资金、设备等,来制定适合自己的制作流程。在后面的章节中,会针对不同的动画风格来介绍如何确定不同的制作思路。在动画短片的制作上,流程的安排则可以更加灵活化。

3.3 动画短片的技术常识

3.3.1 动画短片常用专业术语

1)美术风格

美术风格是指一部动画片的整体艺术风貌,如写实性、表现性、抽象性风格等。一般目前流行的商业动画片,尽管在题材上、造型上有很大区别,但总体来说在绘画风格上区别不大(和个性化的非商业动画片相比较而言)。与美术风格有紧密联系的是制作手段、工具的使用以及绘画风格(见图3.13、图3.14不同风格的画面气氛设计)。

图 3.13 前期气氛草图,通过简单的绘画形式快速地表现出镜头的色调、构图等(作者:何政军)

图 3.14 表现夜晚路边的篝火气氛设计图(作者:肖思佳)

2)制作流程

　　制作流程是指一部动画片从创意到最后完成出片的整个制作工序,一般不同的动画制作团队或公司都会有自己的一套工作流程,以便实现时间分配、人员配置的最优化。一般的制作流程在前面已有详细的介绍,需要注意的是,商业作品与个人短片的区别,主要体现在前期的策划目的和后期的发行手段上。

3）技术方案

技术方案是指为实现制作流程某环节的预定效果所制定的解决方案。如梦工厂在制作影院动画片《埃及王子》时，为了实现摩西举起手杖分开红海的三维效果，在表现汹涌的海水分开时的动画而专门开发了一款软件，这在当时来说，是比较先进的技术。再比如影院动画片《小马王》中表现群马奔跑的场面，因为摄像机拍摄角度变化很大，动画师必须借助三维软件生成的马群奔跑素材来设计马群的奔跑动作（见图3.15）。

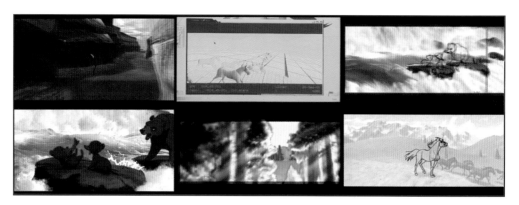

图3.15　《小马王》技术开发（选自动画影片《小马王》DVD 花絮）

4）文字剧本

文字剧本是动画片的文学基础，是创作的根本依据和来源，是以现实生活为基础，通过进行想象、提炼、夸张等文学加工手段而产生。需要注意的是，文学剧本并不是一般的文学作品，写文学剧本的时候需要按照应有的格式进行，而不是像纯文学作品那样带有过多的感情表达，它更多的则是说明性文字。

5）分镜头剧本

分镜头剧本包括文字分镜头剧本和画面分镜头剧本。文字分镜头剧本是将文学剧本分解为可供拍摄的镜头说明的一种剧本，它将需要表现的内容分解成镜头（注明镜头标号）、时间长度、音响效果和拍摄要求等。画面分镜头就是将文字分镜头剧本的文字部分的内容画面化，使制作人员对故事拍摄等有一个具体的印象（见图3.16）。

6）故事板

故事板与画面分镜头类似，不同之处在于，故事板的功能主要是通过具体的镜头画面来表现故事情节，可以省去时间长度、音响等相关说明。所以我们看到故事板往往是一幅幅具体的画面所组成，将这些详细的画面连贯成整个故事（见图3.17、图3.18不同风格的故事板）。在动画短片的制作中，故事板比分镜头更加常用。

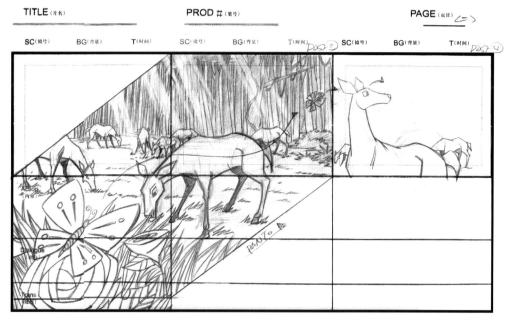

图 3.16　横幅分镜头画面,标示出了镜头的时间长度、镜头号等说明

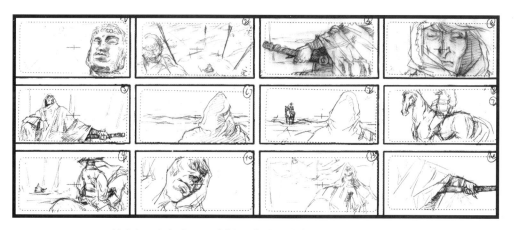

图 3.17　故事板(选自动画短片《长空》前期故事板设计,作者:李冰、何政军)

图 3.18　故事板(选自动画短片《假日》,作者:陈忱)

7）美术设计（放大稿）

美术设计就是画面分镜头的放大，用以详细标注人物的出场关系、动作的起止位置、运动轨迹，并详细地描绘出此镜头中的背景稿，以供背景绘制人员参考使用。（见图3.19）

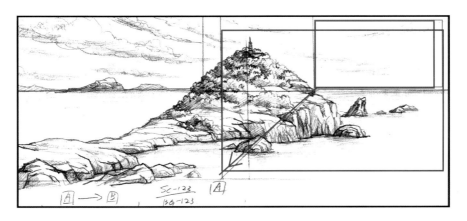

图3.19　详细地绘制了场景的结构，并标出了镜头运动的美术设计（选自动画片《哪吒传奇》）

8）造型设计

造型设计是指动画角色的形象设计稿，要求提供完整而详细的形象元素，包括角色的各角度转面图、比例图、结构图、服饰道具分解说明、细节说明等（见图3.20～图3.22 不同风格的人物造型草图、设计）。

图3.20　人物设定（选自《Flower》，作者：《Flower》工作组）

图 3.21 偏重于商业化写实风格的人物形象及色彩设定(选自《夏天》,作者:刘旭)

图 3.22 表现角色转面的说明图,供动画制作人员参考造型(作者:付利)

9)场景设计

依照整部动画片的美术风格,按照美术监督的要求设计作品中出现的空间环境和场景。一般来说,场景设计要符合人物、故事发生环境和时代的特点。在场景设计中,需要画出场景的平面坐标图、鸟瞰图、景物分解图等(见图 3.23、图 3.24 不同风格的场景设计)。

图 3.23　写实风格的场景设计(选自动画片《长空》,作者:何政军)

图 3.24　表现如梦境般的场景设计(作者:肖恩佳)

10)动作设计

　　按照人物的前期设定,如人物的性格、年龄等要素,由原画师按照镜头的说明和导演的意图设计出人物的表演动作。这要求动作设计人员具有一定的表演知识,并在设计时进行适当的夸张(见图 3.25、图 3.26)。

图 3.25　动作设计 (作者:付利)

图 3.26　一组角色跳舞的动作设计,作者需要再设计前参考大量的跳舞资料(作者:张健)

3.3.2 动画短片制作的主要工具与设备

制作动画短片的优势之一就在于其工具和材料的可实现性。在这里为读者介绍的工具和材料,都是我们身边触手可得的。当然,在经济许可的条件下,找到更好的材料和工具也会使你工作时的心情更加愉快。实际上,利用有限的工具和材料尽可能地实现更好的效果是我们制作短片的追求之一。

1)一般制作工具

- 2B 自动铅笔:用于修形、加动画。
- 彩色铅笔:一般分为红蓝两色,红色用于征稿等需要重点说明的地方,如对位线;蓝色用于绘制草稿、阴影线等。
- 橡皮:质地较软不伤害纸张为宜。
- 动画纸:专业的动画纸质地均匀、透光性好,但价格较贵,一般的复印纸打好定位孔也可使用。
- 定位尺:也叫定位钉,用来嵌套和固定动画纸张,以供加动画和拍摄用。
- 拷贝台:表面为毛边玻璃,内有灯箱照明(见图3.27 动画工具)。

图3.27　定位尺和动画纸

2)硬件设备

个人计算机、扫描仪、动画检查仪、数码相机、数位板、音箱和麦克风。

3)软件设备

软件设备的使用,我们会在后面的章节里进行详细地介绍。

- 二维动画和图像制作软件:Animo、Flash、Photoshop、Illustrator。
- 三维动画和图像制作软件:Maya、3ds max、Z-Brush。

- 后期特效、剪辑软件：After Effects、Premiere。
- 音频处理软件：Cool Edit pro。

事实上，工具的选用不应该是一成不变的，几乎每个动画人都有自己的一套常用的工作方法，不同的表现形式也会选用不同的工具，我们应该尝试在工作中找到适合自己的工作模式。

思考题3

 3.1 动画片的构成要素有哪些？分别是什么？

 3.2 动画制作的流程分为哪些步骤？

传统二维动画

二维动画是现今为止应用最广泛、发展程度最成熟的动画类型。掌握二维动画制作技法,对学习和应用其他类型的动画起着基础性的作用。本章主要介绍二维动画片的技术特征与技巧,并通过详细的实例操作来加强理解。重点了解二维手绘动画片的内涵、制作流程、工具与软件的操作方法。

ANIMATION

4.1 二维动画制作概述

4.1.1 如何理解二维动画

从动画制作上讲,在计算机技术应用于动画制作之前,动画描线、上色、背景等的绘制,完全是靠手工制作完成,动画每一帧的画面是使用电影胶片逐格拍摄的,包括后期的剪辑也是由人工用剪刀完成的。可以这样说,动画的每一秒画面,都凝结了制作人员大量的心血。而在计算机介入到动画制作以后,相当多的工序都改用了数字化制作。当手工制作的程序完成后,省去了摄影台的胶片拍摄而改用扫描仪输入到计算机中存储为数字文件来继续加工,最后的成片也是以数字格式存储在硬盘中,再将其制作成需要的传播媒体,如 DVD 光盘、录像带等。因此,二维动画在制作上可以分为传统制作与半手工半计算机制作方式(手工绘制与计算机结合方式),其中我们以后者为主要对象进行介绍。

动画与电影的制作技术既有相似之处也有不同之处。在一定时期内,两者是交互发展的。在两者所使用的放映工具、遵循的视听语言等方面是基本一致的;但在具体制作过程中又有所区分。所以动画的发展历程中也包括电影技术的发展。

二维,简单地讲,就是指长与宽(x 与 y 两个轴)两维所组成的平面。二维动画(2D Animation)的名称,很显然是由于其载体为平面纸张的二维性而得名的,因为纸张是一个平面,是二维的,画在纸上的事物只能限制在其内,即在某一时刻时全部静态造型于一个平面上所形成的投影。除此以外,只要在动画制作过程中,画面角色的呈现过程是在二维平面上处理所得的,都属于二维动画的范畴。所以,传统全手工绘制的动画,手绘与计算机上色动画,直接在计算机中绘制的动画(最典型的如 Flash 动画),都可以归纳为二维动画(见图 4.1、图 4.2)。

二维动画的应用是在所有动画类型中应用最广泛的,其技术也是最为成熟的。近几年由于计算机图形学的迅猛发展,二维动画似乎有被三维动画所取代的趋势。但是,二维动画本身的历史性与艺术性所具有的独特生命力是毋庸置疑的,现在一切计算机动画的基本表现技巧都是从二维动画中所发展和衍生出来的。比如角色的表性与动作的夸张等。此外,如动画运动规律,它作为事物运动的自然规律,它本身是没有二维、三维之分。这样的例子还有很多,不再一一列举,关键是掌握动画的基本规律。

目前,二维动画的应用范畴主要有:影院动画片、电视动画片、广告片、音乐动画、个人短片、实验动画等(见图 4.3)。

图 4.1　实拍动画片中的立体造型

全三维电脑动画

实拍动画

图 4.2　全三维计算机动画与实拍动画比较

图4.3　音乐动画

4.1.2　二维动画的不足

当一种艺术形式发展成为一种文化产业的时候,也面临着重大的挑战,这种挑战所指的就是投入与产出的关系。在各类影视艺术中,如真人电影、电视连续剧以及动画片等,也许动画片并不能算是技术难度最高的类型,但的确算得上是工序最复杂的一种。在制作真人实拍电影的时候,如果拍摄效果达不到导演的要求,无非是重拍一次,当导演最终满意的时候,往往已经使用了不计其数的胶片。类似这样的情况是绝对不应该在动画制作时发生。因为在动画制作过程中,一分钟的影片就是一千多张画幅,这还不包括背景与动画的分层数,因此,一旦出现错误,成本损失将会很大。实际上,每一位合格的动画导演都会想尽办法来避免上述情况的发生。

此外,加动画的程序在任何二维动画制作中都是不可避免的,动画制作的大部分时间都花在这道程序上,其办法就是增加单格的停拍时间,使动画不像动画,这就需要在画面的精美程度上下功夫,同时运用台词、特效、音乐等方法掩盖这种有动作不连贯而产生的不足(见图4.4)。

加动画程序的最好解决方法就是三维动画。三维动画实现了生成中间帧的自动化,这点比二维动画优秀。但是从最终的制作成本来考虑,三维动画却不一定比二维动画节省,因为即使在加动画的过程中节省了时间,可是却要为此付出相当多的资金在设备上。所以,在资金的投入与时间的节省问题上,经常要找到合适的"平衡点",即使在小制作的个人动画短片中,也是如此。

图 4.4　日本电视动画,画面精美,角色多以特写出镜

4.2　二维动画制作技术

4.2.1　二维动画制作工具

　　动画制作的基本工具在前面的章节已有所叙述,这里仅就二维动画制作的相关工具进行介绍。

　　现在的二维动画制作是手工绘制与计算机(数字化)处理的结合,其主要工具的使用也集中在传统的工具与现代化相结合上。在这里,仅对前面的章节没有涉及到的名词加以解释。

　　●定位尺:也称定位钉,用来固定动画、背景的器具。

　　●拷贝台:表面为毛玻璃,台内有灯光照明。

　　●摄影表:将原画用数字形式加以排列组合填写在书面上,以表达原画创作意图的方式就是摄影表。摄影表是给摄影师看的,以它作为拍摄的依据。在摄影表的层数排列上有以 A、B、C、D。一般来讲,A 层放在最底层,D 层为最上层。

4.2.2 二维动画关键技术

1) 动画与背景的分层

动画与背景的分层是最古老也是最常用的分层方式,它是把一系列的人物动态与不动的衬在动画之后的背景底图相互分开,以避免在画每一张动画时还要绘制没有变化的背景的麻烦。这种分层的技术难题是要为动画找到可以透光的绘画载体,以便与背景相结合时可以看到背景图。名片的很好地解决了上述难题。但是,当动画层过多的时候,就会由于名片透光性的问题而看不清背景的底图,所以,使用明片不能随意增加层数。而在数字动画中,层的使用没有限制,可以根据实际情况增加层数。

2) 动画的分层

动画部分的分层,指的是一个动画角色上的分层绘制,比如口形动画,角色可能会停在一个动作上,而只有嘴部的口形在变化,才可以把人物的脸部和嘴部的动画分开来画(见图4.5)。

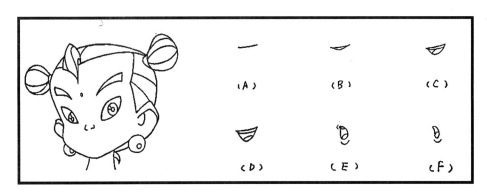

图4.5 动画的分层

3) 背景上的分层

在一般动画背景部分中,处于人物动态前面的"前景层",也可以看作背景的一部分。在动画片的具体镜头中,背景通常分为前层、中层、和底层。一般情况下,背景分层的标识会有美术设计在放大稿中详细标明,背景绘制在拿到放大稿以后,按照具体的说明进行分层绘制。

在手工制作时期,最前层的都是使用水粉颜料画在质地较硬的水彩纸上,然后把不需要的部分剪掉,供摄影师后期拍摄使用。

现在,我们使用 Photoshop 软件可以随意的分层、合层、编辑层(见图4.6)。

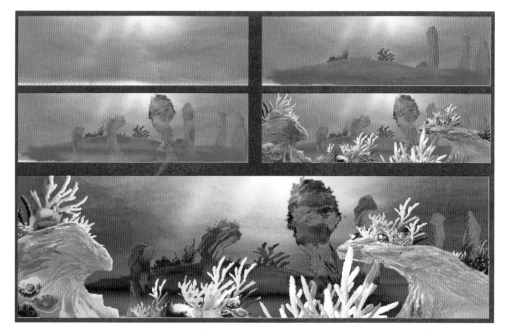

图4.6 背景图层的分解

4.2.3 传统二维胶片动画与计算机结合二维动画的技术类比

在数字技术参与动画制作之后,动画制作的许多工序都由计算机操作完成。在特效制作方面,数字技术提供了更为强大和简便的处理方式——而这些特效如果使用胶片来处理则是既烦琐又费时,比如字幕的制作就是一个最好的例子。但是,采用计算机的处理技术,无论是从基本原理来讲,还是从最终的效果来讲,都是由传统方式所演变而来的。了解这些重要技术的替代和转变,可以在使用计算机的时候不为现成的功能所束缚,而是从根本上去思考某种效果的形成原因,毕竟软件所提供的所有功能是从开发者的理解角度去编写的,这也是软件版本更新速度之快的原因之一。下面所列的功能通过类比的方式,使读者在从传统制作方式到计算机参与制作的过程中,了解一些技术的替代性变化(见图4.7)。

传统二维胶片技术	计算机结合二维动画的技术
逐格胶拍	计算机扫描
赛璐珞明片	计算机分层
叠化与渐显、隐	图层透明度变化
多次曝光	遮罩与蒙板
颜料手工上色	软件填充上色
画面故事板	分镜头预演动画
画面规格框	缩放功能
剪刀剪辑	非线性编辑软件
特效制作	数字滤镜特效
变焦拍摄	模糊、摄像机特效
手工字幕	字幕特效
推拉摇移	位移变换
倒拍	数字特效
水纹玻璃	数字滤镜特效
洗印出片	渲染输出

图4.7 传统二维胶片动画与计算机结合二维动画的技术类比

4.3 二维动画短片制作前的准备工作

4.3.1 制作分析

制作分析是指动画片主创人员在动画制作以前及制作中进行讨论的过程,评估可能出现的问题并提出相应的解决方案。在第3章已介绍,动画片的制作是需要遵循一定原则与流程的,但是有些过程与环节并不是一成不变的,尤其是个人的动画短片制作,按照自己的设想去制定一套适合自己的制片流程是很有帮助的。那么制片流程及其他细节设计应该以什么为依据呢? 初学者可以参考以下几点:

• 制作目的。为什么制作动画短片,是毕业作品还是试验作品?

• 动画风格。要应用哪种绘画风格制作或奇特的艺术形式?

• 制作时限、人手。有多少参与进来? 计划投入多少资金?

• 现有设备、资金。着眼于现有的条件与设备,哪些是可以使用,哪些是需要更新或替换的?

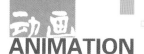
• 其他不可预测原因。小组人员的时间安排,数据的保护等。

在制片流程被制定出来以后,所需要做的并不是开始着手制作,而是进一步去设想流程中每一个环节的具体实现方法。

4.3.2 分配任务与制订工作计划

1)估算制片时间

在动画片工作小组中,导演等主创人员要进行合理的任务分配,就必须充分了解小组成员的优势与特长,把不同的任务分配给不同的人。之后,就可以制定整体的工作进度了,即使没有制作商业作品那样令人窒息的时间死线,粗算一下自己的制片周期并编制工作进度表还是有帮助的,下面提供一些必要因素以供参考。

计算总时长:每周工作日,每天工作小时数,人手。

2)编制进度表

确定了大致的工作时间和人员以后,就可以初步制定制片的进度表,把背景线稿、上色,原画、加动画的数量及每个人的每日工作量列在表中。

3)建立工作目录

在动画的制作过程中,必须提前考虑在计算机中预留出足够的硬盘空间并建立清晰的工作目录。因为制作动画片等视频作品时需要大量的高质量图片文件,所以对硬盘的空间量有很大的需求,需要提前整理出足够的硬盘空间,做一分钟的动画片至少要准备1 GB 的空间。此外,还要考虑建立工作目录,不要把相关文件乱放在不同的目录下。

在这里,给大家提供一个目录分配方式以供参考(见图4.8)。

图4.8 在计算机中建立工作目录

ANIMATION

4）各环节实现方案

二维动画是以手绘和计算机结合的方式制作，那么在前期的策划、文字剧本等工作完成后，我们必须明确哪些部分用计算机实现，哪些部分是需要手工绘制。

一般来说，手工绘制部分包括：

- 把文字分镜头剧本画面化，制作出画面分镜头。
- 人物、道具与场景的设计稿（见图4.9）。
- 原画设计、加中间动画。

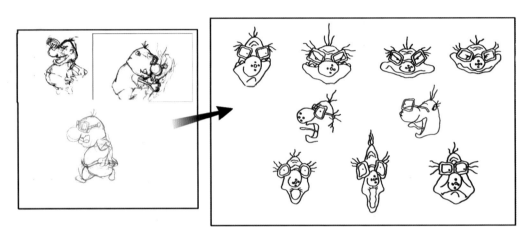

图4.9　将头脑中的概念稿落实在纸上，绘制出正式的人物设计图

而计算机制作的部分则主要包括：

- 动态分镜头预演，检查节奏（见图4.10）。

图4.10　制作动态分镜头预演

- 扫描输入动画,上色。
- 输入背景稿并绘制彩稿。
- 后期合成、特效、音乐与输出。

4.4 二维动画制作技术操作

当我们根据剧本绘制出画面分镜头剧本以后,就已经正式进入了动画的制作阶段。这时,很多人可能是第一次制作动画,容易出现画面分镜头节奏的问题。为了避免动画制作完成以后动画片表演节奏过慢、动作表现力不够强烈等问题,就需要在分镜头完成后制作一个分镜头画面的剪辑动画,也就是分镜头预演。

分镜头检查无误后,就按照分镜头绘制放大稿。放大稿有两个用处,一是给原画人员设计出场角色的动态;二是由背景绘制参考绘制背景。

动画经检查无误后,就可以扫描到计算机中上色。

这时候,我们有了上色完毕的动画、绘制完好的背景,就可以进行最后的合成工作了。

下面,针对上述的几个步骤介绍具体的实际操作。

4.4.1 使用 Premiere 制作分镜头预演样片

在这个过程中,需要把绘制好的分镜头扫描到计算机中,把单个的镜头画面分别裁切下来,存储成连续的图片文件。我们把这类文件叫做序列帧,其命名特点是,在保证所有文件位数相同的情况下依次命名。如:人物 001、人物 002、人物 003 … 人物 155 中代表这组图片名叫"人物",共有 155 张连续文件,最大位数是 3 位(见图4.11)。

图 4.11 把裁切好的分镜头画面的部分存储为序列帧文件,以供制作分镜头预演使用

具体操作过程如下：

步骤 1：扫描分镜头画面，设置分辨率 72。

步骤 2：打开 Photoshop，使用"菜单"→"文件"→"打开"命令，打开扫描好的分镜头稿，使用裁切工具 ![裁切] 进行画面部分的裁切（见图 4.12～图 4.15）。

图 4.12　选择"打开"命令

图 4.13　打开扫描好的分镜头画稿

图 4.14　可以对画面效果进行调节,使图画的内容更清晰

图 4.15　选择裁切工具,按照镜头画面的大小进行画选,并使用四个边上的
调整点来调整选取的画面大小,按回车键确定裁切完毕

第 4 章　传统二维动画

步骤3:将裁切完成的单幅分镜头画面,使用"菜单栏"→"文件"→"另存为"命令,存为.JPG格式的图片文件,命名为所裁切的镜头号的号码即可(见图4.16)。

步骤4:打开 Premiere 软件,并建立新工程文件,在预设选项中选择 DV-PAL 中 Standard 32 kMz 的工程文件(见图4.17)。

图4.16 把画好的分镜头存储为一大组序列文件待用

图4.17 建立新的工程文件

ANIMATION

步骤5:菜单栏"文件"→"导入",一张张导入所有分镜头序列图像文件(见图4.18~图4.20)。

图4.18　导入图像文件

图4.19　选择文件

图4.20　导入完毕的文件在工程栏里面

步骤6:把图像按顺序依次拖入到视频轨道 B 上。这时候,由于建立的工程文件与导入图像的像素比不一致,图像产生了变形,我们在时间线上的图像名称上单击右键,调整长宽像素比。(见图4.21、图4.22)。

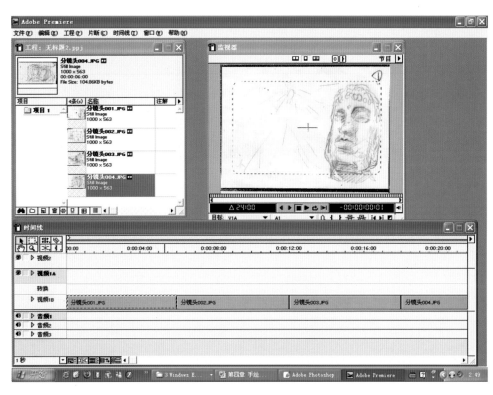

图 4.21　产生变形的图像

图 4.22　调整长宽像素比例前后对比

步骤 7：按照分镜头的要求设置每一个镜头画面的停留时长（见图 4.23、图 4.24）。

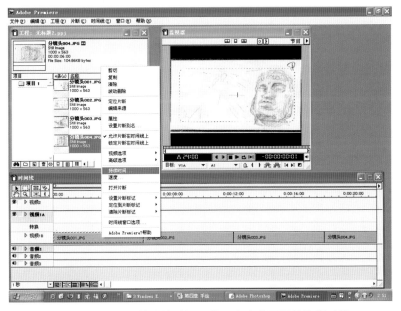

图4.23　按照分镜头的时间要求设定这个画面的停留时长

步骤8:输出生成样片,查看镜头的连贯节奏,需要修改,则只需改变每个镜头画面的停留时长即可(见图4.25、图4.26)。

图4.24　持续时间上的4组数字码从左到右的是,小时、分钟、秒、祯。再次输入的6代表这张画面停留6秒钟

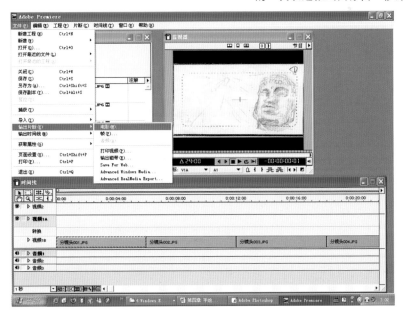

图4.25　输出视频文件

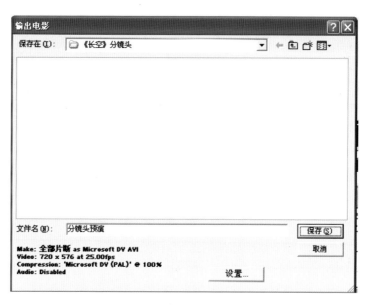

图 4.26　选择输出目录并保存视频文件，以供检查

4.4.2　按照放大稿要求绘制原画、动画和背景稿

　　首先，按照放大稿绘制原画和加动画，这个步骤需要绘图者具有一定的运动规律知识，这里不详述其过程，而是强调动画稿子上色方式或者说动画片的画面风格。如果是偏重商业化的标准制作，那么使用 Animo 软件就完全够用了，如动画《埃及王子》就是使用 Animo 完成上色的。而如果想要制作一些风格化强烈、强调"绘画味道"的效果，比如类似于铅笔淡彩的效果，用 Animo 软件就不能很轻易地实现了；最好的解决方案就是使用绘图功能强大的 Photoshop，它能一张张地像绘画一样完成每一帧动画稿，显然，这种工作量非常大（见图 4.27、图 4.28）。

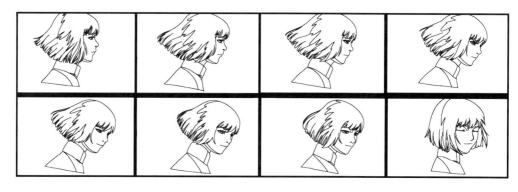

图 4.27　偏重商业化的动画风格，单线平涂效果

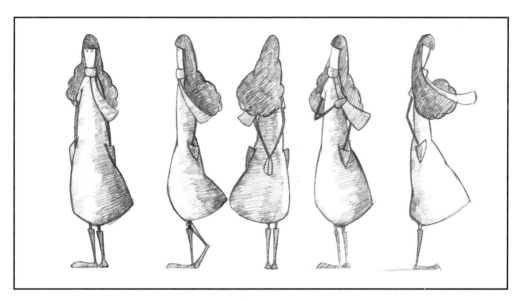

图 4.28　强调个性的动画风格,单线、阴影色调效果

4.4.3　为动画稿上色

1) 使用 Animo 为动画稿上色

Animo 是模块化很强的专业动画制作软件,从扫描、上色到最后的特效几乎都有专门的模块来完成。在这里更强调它的上色和编摄影表功能,下面先介绍一下 Animo 软件的基本使用流程。

ScanLevel 扫描模块:把普通的高质量图像文件存储为 Animo 软件专用的图像文件,可以在保证质量的前提下尽可能压缩原有文件大小,以节约磁盘空间。需要说明的是,可以使用这个模块直接连接扫描仪进行扫描,并且它能够识别动画纸上的定位孔来自动对位,而在 Photoshop 中扫描时,是把定位钉固定在扫描仪里面,扫描文的图像序列是已经对齐了的。

ImageProcessor 线处理模块:对原始的铅笔线条进行加工处理,并生成 Animo 上色模块转专用的闭合区域线(见图 4.29)。

InkPaint 上色模块:通过指定的色板文件,为动画序列文件上色,它提供了大量的上色以及修改工具,并且支持上过渡色、上色线的效果见图 4.30。

Director 导演模块:把上好色的动画序列文件与背景图进行合成编表,并通过节点的方式提供了大量的特效和镜头运动,如模糊、移动、缩放等。而我们只是使用它的摄影表对动画序列进行编表,后期的效果与镜头的运动则是在专用的特效软件中完成。

第 4 章　传统二维动画

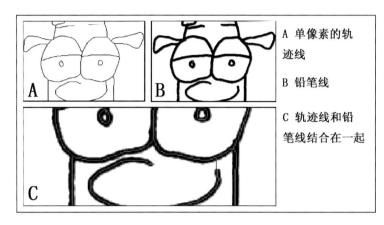

A 单像素的轨
迹线

B 铅笔线

C 轨迹线和铅
笔线结合在一起

图4.29　线处理模块生成的线条(轨迹线提供软件上色所识别的闭合区块,
铅笔线是动画师原始的绘图效果)

图4.30　色线、过渡色的效果

其具体操作过程我们以一组动画角色的转面动画为例进行讲解。

步骤1:打开 Scanlevel 扫描模块,选择菜单"File(文件)"→"New Level"命令,需要选择保存这组动画文件目录的位置,这里把它放到动画片的根目录"动画短片"下,命名为"人物转面",单击"保存"按钮,出现是否共享文件对话框,单击"Ignore All(忽略所有)"按钮(见图4.31、图4.32)。

步骤2:使用菜单"Tools(工具)"→"Load Images(载入图像)",导入扫描完的动画序列图像文件。因为不需要软件提供的自动对位功能,所以对所出现的询问框都单击"OK"按钮,直到出现文件选择窗口为止。选择全部的动画图像文件,单击"确定"按钮导入。当文件导入完毕之后,系统会自动对文件进行保存,所以,如果要退出的话,直接关闭此模块即可(见图4.33、图4.34)。

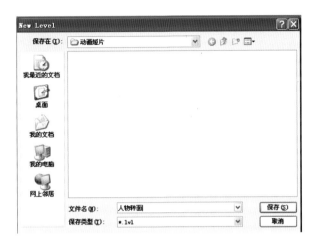

图 4.31　选择目录并命名文件

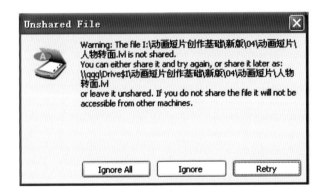

图 4.32　忽略所有

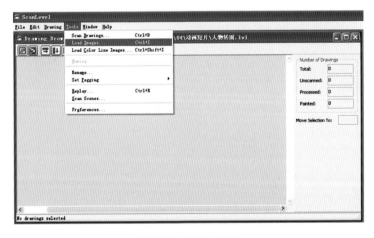

图 4.33　载入文件

图4.34　载入之后

但是,任务还没有完成,因为我们使用 Animo 的目的就是给动画人物上色,所以,必须建立人物形象的色彩指定,也就是建立色板文件. crm。之前建立动画序列文件时,看到新建 lvl 文件的下面还有一个命令,就是 New Model(新建色板命令)。

步骤3:继续使用 Scanlevel 扫描模块。使用菜单"File"→"New Model(新建色板)",把色板文件也保存到动画根目录下面(即把色板文件和动画序列文件放到相同的目录下,这样便于以后查找),名称与动画序列文件可以同名,也是"人物转面",代表是这个人物的色指定,而不是其他的人物(见图4.35)。

图4.35　新建色板文件

步骤4:导入一张最能代表这个人物角色的图,也就是说,这张色板文件上必须包含这个角色所有可能出现的角度及颜色,要全面,比如前后变化、衣着、道具及衣着的阴影处等。在这里,导入它的正面图即可,其他操作同前。导入之后,关闭此模块即可(见图4.36)。

图4.36　载入一张正面图

这个时候,我们已经有了两个文件,一个是动画序列文件"人物转面.lvl",另一个是人物色板文件"人物转面.crm"(见图4.37)。

图4.37　建好的文件

步骤5:打开ImageProcessor线处理模块,打开刚才已经存储好的动画序列文件"人物转面.lvl"(见图4.38)。

图 4.38　选择"人物转面.lvl"文件

步骤 6:在 Broswer(浏览窗口)左侧选择"人物转面.lvl",右侧窗口就显示出了"人物转面.lvl"中的所有图像名称。没有经过处理的图像,前面是一个空的圆圈(见图 4.39)。

图 4.39　"人物转面.lvl"中的所有图像列在右侧框中

步骤 7:框选全部的图像名称,单击鼠标右键,在弹出的快捷菜单中选择"Set All Values(设置所有权重值)",图像名称前面就出现了绿色的对勾,代表设置权重成功(见图 4.40、图 4.41)。

图 4.40　设置权重

图 4.41　绿色对勾表示已设置成功

步骤8：选择菜单"Tools"→"Process Now（开始处理）"命令，系统开始自动处理所有的图像。处理完毕之后，图像名称前面所显示的圆圈为灰色，代表处理成功，单击"Dismiss"按钮退出（见图4.42、图4.43）。

图4.42　找到"处理"命令

图4.43　处理完成，单击"Dismiss"按钮退出

步骤9：使用同样的方法，对"人物转面.crm 文件"进行相同的线处理操作。

至此，两个文件"人物转面.lvl"、"人物转面.crm"已经全部处理完成。下面，对这两个文件上色。

步骤10：打开 InkPaint 上色模块，选择菜单栏"File"→"Open"命令，首先打开"人物转面.crm 文件"，先对色板文件上色。打开文件后，界面如图所示（见图 4.44、图 4.45）。

图 4.44　InkPaint 上色界面

按照前期人物色彩设定，在 InkPaint 上色模块中完成色彩指定（见图 4.46）。

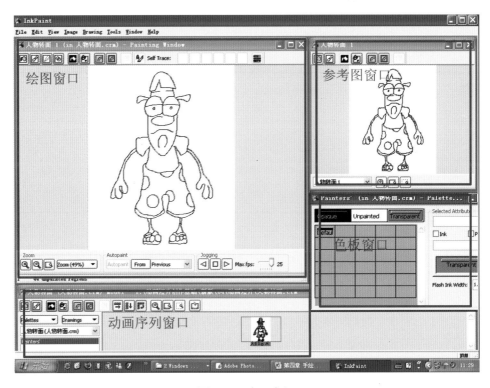

图 4.45 窗口介绍

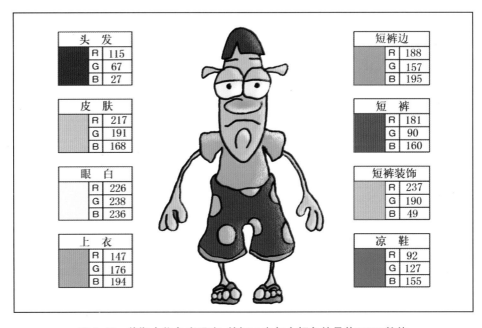

图 4.46 前期人物色彩设定,并标示出每个颜色的具体 RGB 数值

步骤 11:菜单栏"Tools"→"Colors",打开调色板。使用其中的 RGB 色彩模式,直接输入前期色彩设定的具体 RGB(红、绿、蓝)数值,这样一来,即使工作组成员显示器的颜色不同,也可以保证最后颜色的一致性(见图 4.47 ~ 图 4.49)。

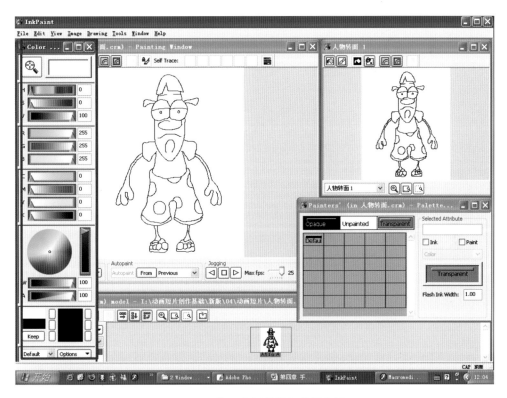

图 4.47　位于左侧的长条状调色板

图 4.48　RGB 模式

图 4.49　最终色彩显示

步骤 12:输入头发的颜色数值 R:115、G:67、B:27,把最终调好的色彩直接拖放到色彩板窗口的某个灰色色块中,并在 Selected Attribute(所选择色彩属性栏)输入色块名称"头发",色块上面就会显示其名称(见图 4.50、图 4.51)。

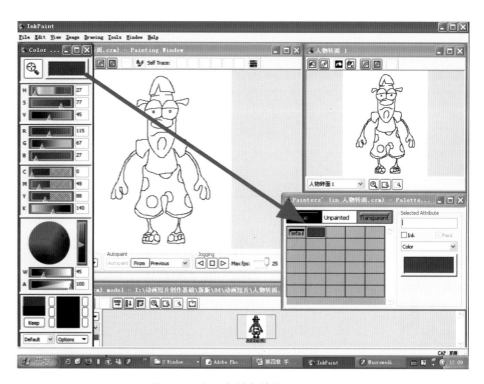

图 4.50　把调好的色块拖入色板中

图 4.51　为色彩指定名称

步骤13：使用同样的方法设置全部色板（见图4.52）。

图4.52　角色全部色彩设定

步骤14：在绘图窗口上单击右键，选择下图中的红圈中的填充工具。

当把填充工具放在画面中人物上时，会发现所有封闭的区域都会产生自动选择现象变成灰色条状显示。在色板种选择好颜色以后，在人物上单击鼠标就可以添色了（见图4.53～图4.56）。

图4.53　选择"油漆桶"工具，自动选区状态

图4.54　为角色面部着色

ANIMATION

图 4.55　把皮肤的颜色全部填好

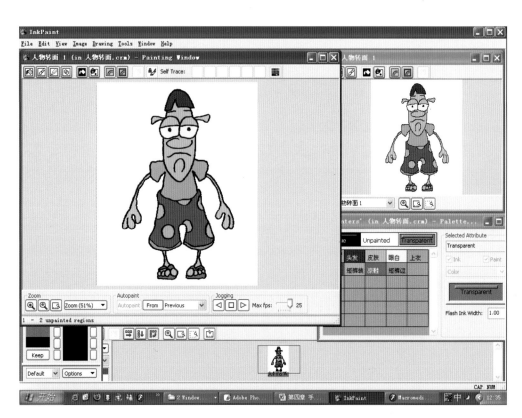

图 4.56　填好全部颜色

建立色板文件的标识(见图4.57)。

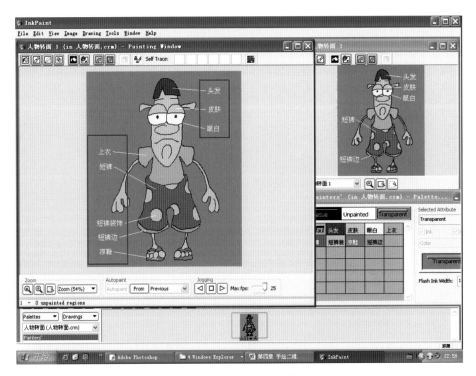

图4.57　建立色板文件的标识

　　当填充完全部颜色以后,需要保存文件,然后关闭。色板文件制作完毕。

　　步骤15:打开"人物转面.lvl"文件。这时会发现,色板部分和刚才打开"人物转面.crm"文件的状态是不一样的,刚才的色板文件中,色板窗口是小格子显示状态,而这里却是横条状,而且调色板也不能用。因为,需要为这组序列动画文件指定刚才做好的色板文件(见图4.58)。

　　步骤16:找到序列文件窗口,单击Models(色板选项),选择Add Model(增加色板)命令,在弹出的文件浏览窗口中选择"人物转面.crm"色板文件,在弹出提示对话框中单击"Ignore All"按钮。此时,色板窗口就出现了刚才所设定的全部色彩(见图4.59、图4.60)。

　　步骤17:使用填充工具,依次对这组动画中的每一张图上色即可。对于动作相近的、变化不大的两张图,上完前一张之后,选择下一张,使用菜单栏"Drawing(画图)"→"Autopaint(自动上色)"命令,系统会自动按照前一张图的色彩对后一张图上色,当然,效果不会很完美,毕竟两张图之间的闭合区域有一定的变化,对于系统识别错误之处,还需要将错的颜色修改正确。

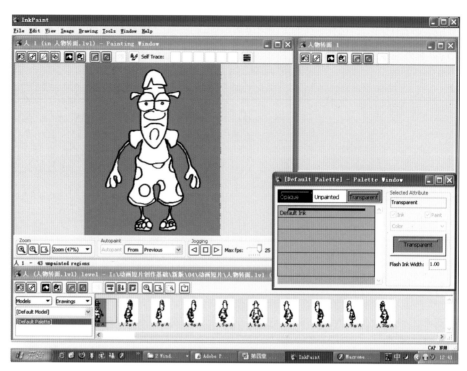

图 4.58　设指定色板的动画序列文件

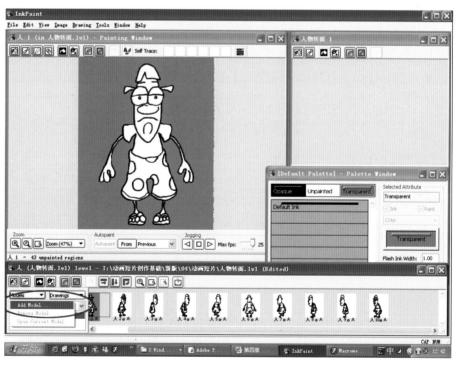

图 4.59　选择"Add Model"来指定色板

动画短片创作基础

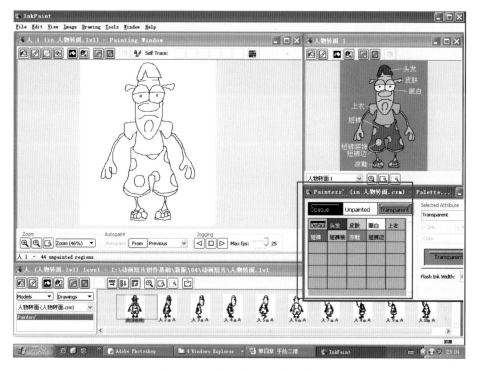

图4.60　导入色板文件后的界面

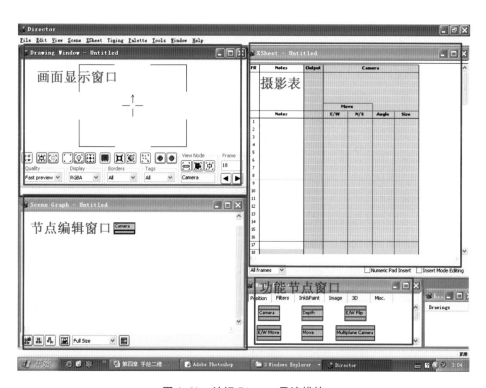

图4.61　认识 Director 导演模块

接下来,把用 Animo 上好颜色的动画序列文件导入 Director 导演模块进行编排。Director 导演模块主要有画面显示窗口、节点编辑窗口、摄影表、功能节点窗口,其主要作用是:画面显示窗口显示的是动画序列的最后效果,功能相当于显示器;节点编辑窗口是将各项命令和效果通过节点链接的方式结合起来;摄影表与前面介绍的动画摄影表功能一样;功能节点窗口则提供了所有可以对镜头及画面进行操作的效果(见图4.61)。

其具体操作过程如下:

步骤1:打开 Director 导演模块。

步骤2:在功能节点窗口种选择"Ink&Paint"选项,选择里面的"Ink&Paint"节点,把它拖放到"节点编辑窗口",这时,弹出文件选择对话框,找到已经上好颜色的动画序列文件,在这里,我们使用另外一组已经上好颜色的动画序列文件"爬墙.lvl",同样在警告对话框中单击"Ignore All"按钮,之后,就会在节点编辑窗口看到动画序列文件"爬墙.lvl"(见图4.62~图4.64)。

图4.62 选择"Ink & Paint"节点

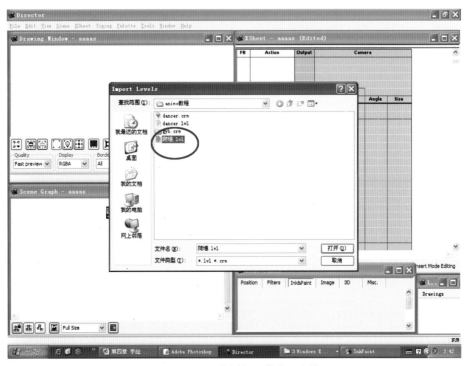

图4.63 导入"爬墙.lvl"动画文件

ANIMATION

图 4.64　"爬墙.lvl"节点

步骤3：在"爬墙.lvl"的节点上的深黄色处按住鼠标不放,可以拖出一条直线,把直线连接到节点编辑窗口中的 Camera 节点上。此时,在画面显示窗口中就会看到这组动画(见图4.65、图4.66)。

图 4.65　把"爬墙"节点连接到"Camera"上

ANIMATION

图4.66　成功连接后,显示窗口将显示出动画内容

　　步骤4:我们看到,这组动画的人物角色并没有处于画面中,需要增加适当的调节节点,使动画处于镜头画面中间。在功能节点窗口中选择 Position 选项,选择里面的 Move(移动)节点。将它拖放到动画文件节点和摄像机节点相连的那条线上,松开鼠标,这时,在原来的连接线上,多了一个新的节点"Move"(见图4.67、图4.68)。

图4.67　选择"Move"节点

图 4.68　将"Move"节点释放到"Camera"与"爬墙"节点的连线上

　　步骤 5:选择"Move"节点,在画面显示窗口中可以看到,在动画画面的右上角出现了一个浅黄色的 Move 标签,用鼠标点住标签,就可以对画面自由移动了,我们把人物画面移动到镜头的中间偏下的位置(见图 4.69～图 4.71)。

图 4.69　新增的黄色节点

第 4 章　传统二维动画

ANIMATION

图 4.70 用鼠标拖动黄色标签

图 4.71 使角色置于镜头中心

步骤6：在摄影表中，把画面切换到第25幅的时候，可以看到，由于人物站立起来，人物的头部跑到了镜头的外面，我们需要增加新的功能节点来调整。

在功能节点窗口中选择Position选项，选择里面的Scale（缩放）节点，把它拖放到连接线上。此时，这组动画又多了一个可以操作的属性（见图4.72、图4.73）。

图4.72　选择"Scale"节点

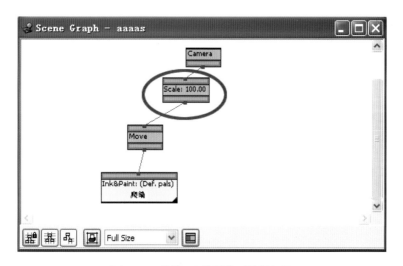

图4.73　将"Scale"释放到编辑框里

步骤7：把摄影表切换到第一张画，在节点编辑窗口中选择Scale节点，在画面显示窗口中，按住浅黄色的Scale标签，拖动鼠标，调整画面的大小。再结合移动属性，最后把画面调整到镜头中合适的位置（见图4.74、图4.75）。

ANIMATION

图 4.74　调节大小直至合适

图 4.75　移动位置直至合适

步骤8:在摄影表中,框选全部动画图画名称,按住键盘上的 Ctrl 加数字键,加几就是停拍几格,我们设置一拍二,使用"Ctrl + 2"(见图4.76)。

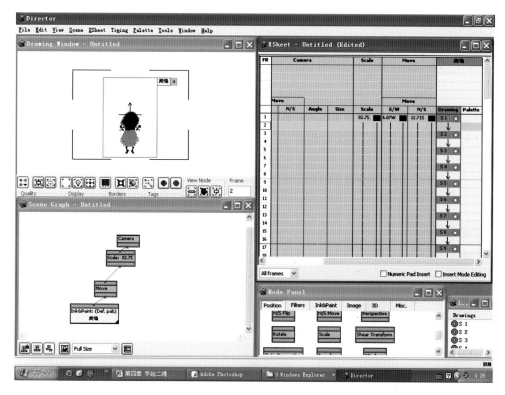

图4.76 选择全部动画文件并设置停拍

步骤9:在摄影表的最下面,找到停止符号,把它向上一直拖动到画面最后一格。在这里最后一格应该是50(见图4.77、图4.78)。

步骤10:选择菜单栏"Tools(工具)"→"Replay(回放)",在弹出的设置框中,单击"Start"按钮,系统就会开始计算预览视频动画。动画生成后,会打开一个简单的播放器,使用这个播放器进行实时的节奏检查。如有不适之处,则回到摄影表中进行检查(见图4.79、图4.80)。

图 4.77 选择"停止"符号

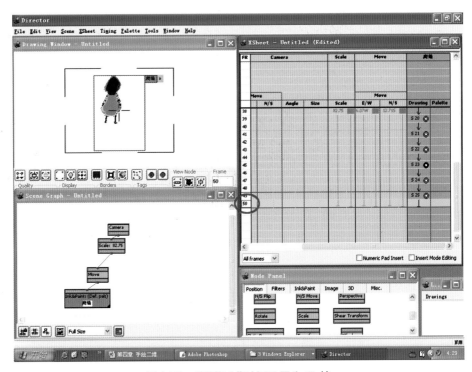

图 4.78 将"停止"时间设置为 50 帧

图 4.79 系统计算预览动画

图 4.80 简易动画预览播放器

ANIMATION

步骤11:检查无误后,就可以输出序列文件了。在菜单栏选择"Tools"→"Output(输出)"→"Render(Local)(渲染)"。然后在弹出的渲染面板中进行具体的设置。这里选择.tif格式,并勾选Alpha Channel(透明通道),分辨率设置为72(见图4.81、图4.82)。

图4.81 选择渲染菜单

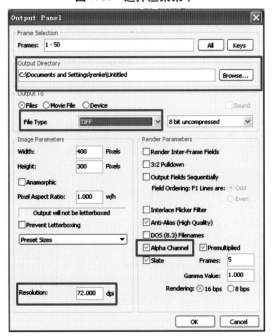

图4.82 设置主要的渲染选项

- Output Directory：选择输出路径。
- File Type：设置保存文件的类型。
- Resolution：分辨率设置。
- Alpha Channel：透明通道。

2）Animo **特殊上色技巧**

（1）上色线

步骤1：打开"人物转面. crm"色板文件。

步骤2：在调色板中选择一种深的色彩作为线条颜色,将其拖放到色板窗口中（见图4.83）。

图4.83　调节一种作为线条的深色

步骤3：在 Selected Attribute（所选择色彩属性栏）中为颜色命名,并勾选 Ink 选项（见图4.84）。

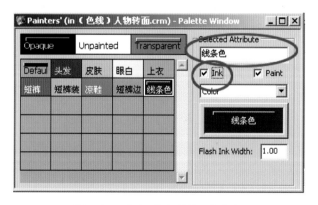

图4.84　命名,并勾选"Ink"选项

步骤4:在绘图窗口单击右键,使用上色线工具,在绘图窗口中单击图画上的线条即可上色(见图4.85、图4.86)。

图4.85 选择"上色线"工具

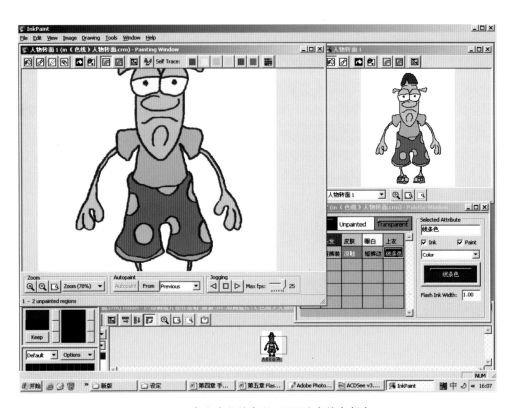

图4.86 点击人物线条处,即可改变线条颜色

(2)过渡色

步骤1:打开"人物转面.crm"色板文件。

步骤2:在色板窗口中选择默认的 Transparent(透明色),将它拖放到下面的某个灰色块中(见图4.87、图4.88)。

图 4.87　选择"透明色"

图 4.88　拖入到某个空白色块中

步骤 3：在 Selected Attribute（所选择色彩属性栏）中将 Color 改为 Blend 模式。并在 Flash Ink Width（过渡宽度值）中输入适当的变化值（见图 4.89）。

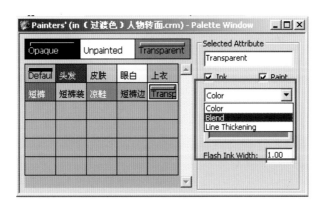

图 4.89　选择"Blend（混合）"模式

ANIMATION

步骤 4:使用上色线工具,对画面上需要过渡部分的线条进行单击,即可把线条隐藏,并在两个色块之间产生过渡效果(见图 4.90、图 4.91)。

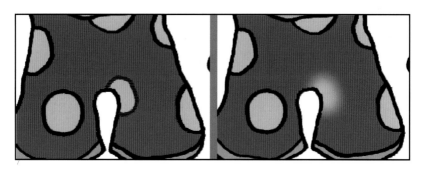

图 4.90　上过渡色前后对比

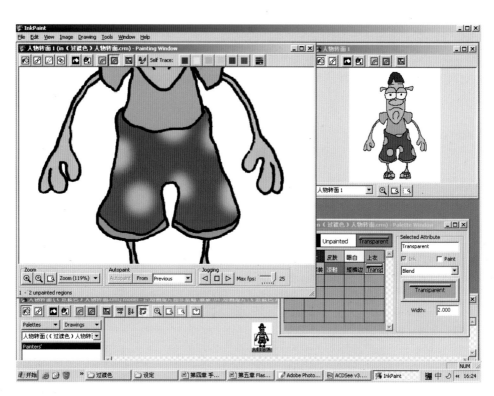

图 4.91　把角色短裤中的图案全部改为过渡色效果

3) 使用 Photoshop 为动画上色

使用 Photoshop 为动画上色一般分为:扫描动画线稿、制作选区、用手绘板随意上色、制作蒙板凳 4 个步骤。之所以要制作选区和蒙板,是为了保持动画序列的透明通道,以便在后期软件合成时能够与背景相结合(见图 4.92)。

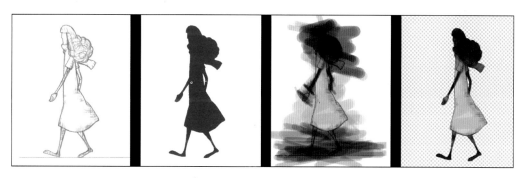

图 4.92　Photoshop 为动画上色的步骤

其操作过程如下：

步骤 1：打开扫描好的图像（见图 4.93）。

图 4.93　在 Photoshop 中打开图像

步骤 2：使用图像调整"亮度/对比度"，对画面进行调整，如有需要，可以在进一步细致的调节，主要目的是把人物周围的画面清除干净，以便完整地制作选区（见图4.94）。

图4.94 对画面进行适当调节

步骤3:使用魔棒工具在人物外部进行选择,把人物以外的空白处选择上(见图 4.95)。

图4.95 设置选区

步骤4:使用菜单栏"选择"→"反选"命令把选区反选,然后新建一个图层,在新图层填充上鲜艳的颜色备用,选区制作完毕(见图4.96)。

图4.96　制作选区层备用

步骤5:关闭显示选区图层。复制一层原始扫描线稿的图层,并将其模式改为正片叠底(见图4.97)。

图4.97　改变图层混合模式为"正片叠底"

步骤6:在线稿层下面建立新图层,用来绘制色彩用(见图4.98)。

图4.98　建立新空白层

步骤7:使用绘图板,选择画笔工具并设置画笔,调节适当的压力、色彩,随意地进行涂抹即可,注意色彩的大关系不要错。把图层名称进行整理(见图4.99)。

图4.99　为人物上色

步骤8：按住"Ctrl"键不放，用鼠标左键单击"选区"这一层的名称，载入刚才制作的选区（见图4.100）。

图4.100　载入选区

步骤9：保持选区的选择状态，单击"色彩"层，选择下图红圈所示的"添加蒙板"按钮，把选区添加到"色彩"层的蒙板里面（见图4.101）。

图4.101　选择"添加蒙板"按钮

步骤10：因为蒙板的效果，人物选区以外的色彩就看不见了，清晰的显示在人物轮廓线以内的色彩（见图4.102）。

图4.102 添加蒙板后人物清晰的上色效果

步骤11：用同样的方法，为"线条"层添加蒙板，并关闭背景线稿层（见图4.103）。

图4.103 去掉白色背景

步骤12:保存文件。使用菜单栏"文件"→"另存为"命令,并选择.tif格式,在tif设置中勾选存储透明通道,这样,我们在后期合成的时候,可以方便地与背景进行合成。

用同样的方式,对一组动画上色,如图4.104所示,并命名为.tif序列文件,待用。

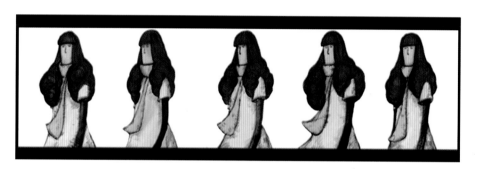

图 4.104　使用 Photoshop 的上色的动画序列文件

4.4.4　使用 Photoshop 制作背景

在 Photoshop 中绘制动画背景,表面看与一般的绘图没有什么不同,但实际差别很大,比如动画背景中是需要分层的。因此,在拿到扫描好的背景设计稿时,先不要急于下笔,而是先看分镜头和放大稿中对这个场景的具体说明,是否有背景对位线、角色的活动空间和范围在哪里以及背景的前中后分层情况(见图4.105)。

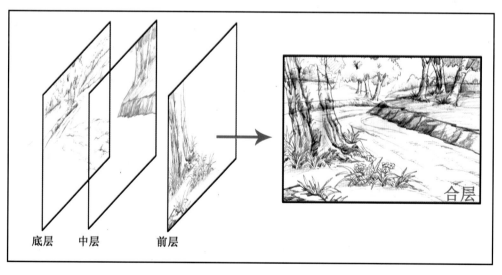

图 4.105　背景稿的分层分析

ANIMATION

下面以一组简单的天空背景头为例,讲解在 Photohop 中绘制背景的大体思路,其操作过程如下:

步骤1:设计铅笔稿(见图4.106)。

图 4.106　背景铅笔稿,主要分为前、中、后三层

步骤2:按照景别分别绘制,注意分层(见图4.107~图4.110)

图 4.107　绘制最后面的天空及云彩

图 4.108　绘制中景处的山体

图 4.109　绘制画面主体的地面

图 4.110　绘制前景树叶

步骤 3:绘制完毕(见图 4.111)。

图 4.111　合并之后的整体效果

4.4.5　使用 After Effects 进行后期合成与输出

当把一个镜头中的背景部分和任务动画部分都制作完成,就可以进行最后的合成整理了。这里使用的后期软件是 After Effects(见图 4.112)。

ANIMATION

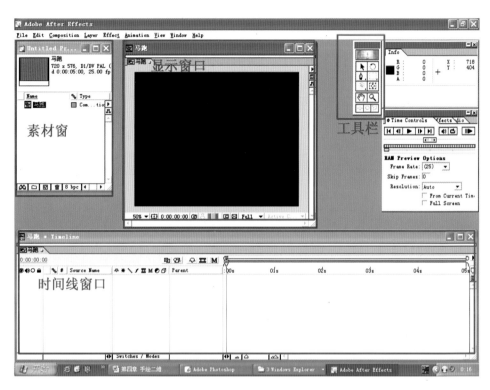

图 4.112　AE 软件的布局与名称

在这组例子中,要合成的镜头是一段 3 秒钟的俯拍,摄像机跟着马前腿的跑步动作向前推移,地面上的沙地由于快速运动产生了很强烈的速度线,远处的角色一点点地出现在画面中(见图 4.113)。

图 4.113　成片的画面效果

这个镜头分层分析如下（见图4.114、图4.115）：

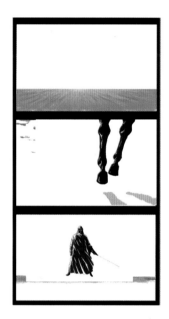

图4.114　背景的分层　　　　　　　　图4.115　动画的分层

● 操作过程：

步骤1：打开 After Effects，并设置帧频。

打开"File"→"Project Settings"，设置"Timecode Base"为25（见图4.116）。

图4.116　进行工程设置

步骤2:菜单栏"File"→"New"→"New Project(新建工程文件)",建立新的工程文件。接着,使用菜单栏"Composition"→"New Composition"再建立新的合成文件。设置如图4.117所示。

图4.117 新建"Composition(合成)"文件

步骤3:在素材窗口双击鼠标,在文件浏览窗口导入我们所需要的素材。

首先倒入背景部分的素材,由于我们制作的背景包含透明通道,系统会询问怎样处理这个通道,单击"Guess"按钮,让系统自动寻找即可(见图4.118)。

导入动画文件。这里需要注意,在这组镜头中的动画中,有两组动画序列和一个单幅的人物,对于单幅的人物,我们直接导入即可。对于动画序列文件,我们需要在文件浏览窗口中勾选 TIFF Sequence(序列文件),这样,这组动画中的所有图像才会一同导入,而不再是一张张的图了(见图4.119)。

导入全部素材之后,素材窗口如图4.120所示。

步骤4:制作循环动画。我们看到,地面的循环动画只有3张,连续起来显然满足不了3秒钟的时间长度,所以需要把地面的速度线做成循环动画。

再次新建一个合成,命名为"地面循环",其他设置同前。把素材窗口中的地面拖放到时间线窗口(见图4.121)。

这时,发现素材文件太大,超出了显示窗口的大小。打开时间线上的扩展属性的小三角,在 Transform 里面找到 Scale,通过输入数值,把图像显示在窗口中(见图4.122)。

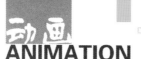

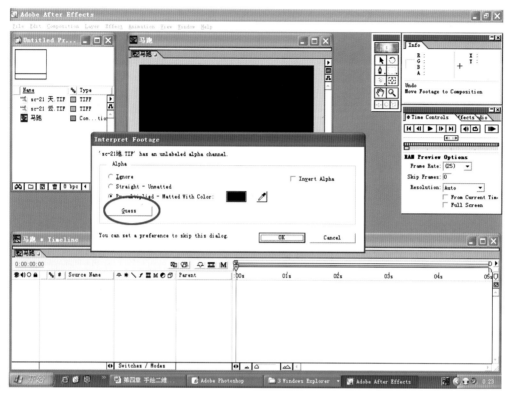

图 4.118　单击"Guess"按钮

图 4.119　勾选"TIFF Sequence"选项

第 4 章　传统二维动画

103

ANIMATION

图 4.120　素材窗口

图 4.121　将素材拖入时间线内

图 4.122　调节画面大小

设置一拍二效果,在时间线的工具栏处单击右键,选择"Panel(面板)"→"Duration(时间延长)",工具面板就会多了一个选项 Duration,单击这个选项下面的数值,在弹出的对话框中进行如下设置,输入 200,这时候,原来的动画长度被增加了一倍,也就是相当于一拍二效果(见图 4.123、图 4.124)。

选中时间线中文件的名称,使用"Ctrl + C"键进行复制,通过"Ctrl + V"键粘贴,这时看到时间线上多了一层。我们连续粘贴 20 层(见图 4.125)。

选中所有层,单击右键选择"Keyframe Assistant"→"Sequence Layer(关键帧设置/序列层)"命令,在弹出的对话框中点击"OK"按钮,这些层就会被依次排列,从而填补上全部时间线长度(见图 4.126 ~ 图 4.128)。

采用同样的办法,制作马跑的循环动画"马炮循环"(见图 4.129)。

至此,循环动画制作完毕。

步骤 5:双击素材窗口中的"马跑"合成文件,回到马跑合成文件的编辑中。把素材"天、云、地面循环、马炮循环"按照分层顺序拖入到时间线窗口,调整大小(见图4.130)。

图 4.123　选择"Duration"项

图 4.124　设置停拍效果

图 4.125　复制素材

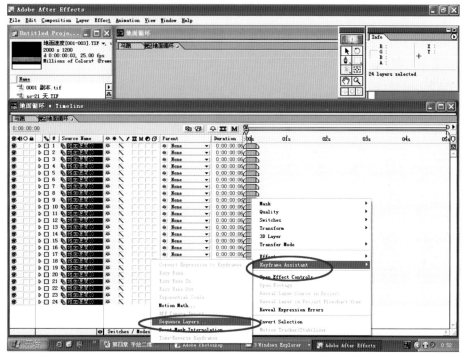

图 4.126　选择"Sequence Layers"命令

ANIMATION

图4.127 单击"OK"按钮

图4.128 素材被依次排列

图 4.129　连贯的播放效果

图 4.130　将背景素材拖入时间线

步骤6：选择远处的人物层"0001副本"，打开时间线上的扩张属性，找到"Position"选项（见图4.131）。

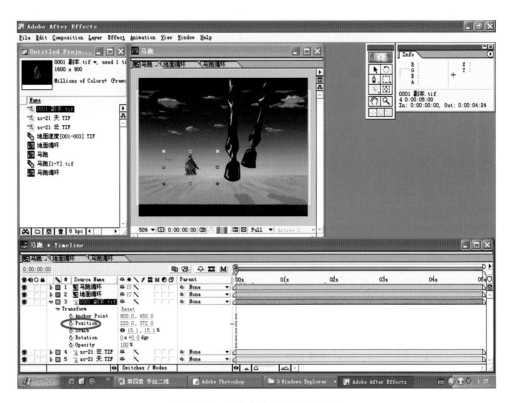

<p style="text-align:center">图4.131　调节各素材的位置关系</p>

步骤7：把时间滑块拖到最开始的位置，打开 Position 选项前面的时钟图标，在时间线上就会出现纪录的第一个关键帧，把时间滑块拖到第3秒的位置，把 Position 选项后面的第二个数值进行调节，使人物向上面移动一些距离（见图4.132、图4.133）。

步骤8：把时间线上的时间范围结束点跳到第3秒的位置，我们只要其中前3秒的动画（见图4.134）。

步骤9：在菜单栏选择"Composition"→"Make Movie（渲染影片）"，选择保存目录，设置选项，即可完成最后的制作（见图4.135）。

在讲解动画制作的过程时，每一个环节分别采取了不同的案例，但是，整体的制作过程是连贯的。每个环节都涉及了不同软件的使用，但是本书的目的并不是教会读者这些软件的具体操作方法，而是制作时对解决问题的思考，即怎样去实现你所想的效果。

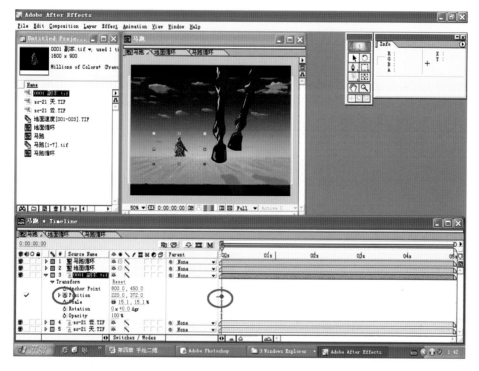

图 4.132　设置第一个关键点

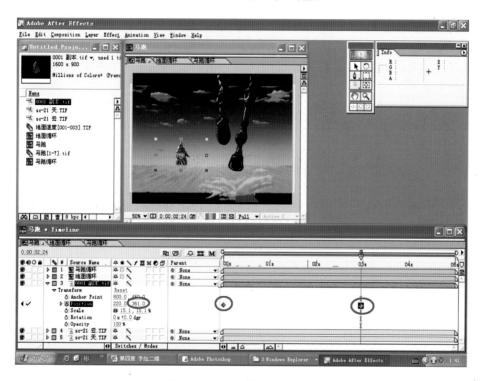

图 4.133　设置第二个关键点

ANIMATION

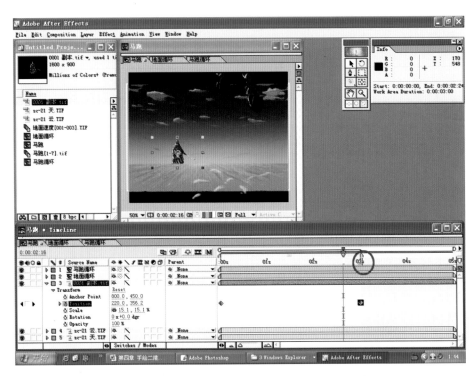

图 4.134　设置合适的总长度

图 4.135　打开渲染面板

二维动画制作是所有动画制作的基础，先进的各种动画形式，都是二维动画的演进与发展。掌握二维动画制作的一般方法后，才能更好地学习其他类型的动画制作，从根本上解决动画的问题，而不仅仅是软件工具的某个问题。

思考题4

以一部动画短片为案例，将其按照动画制作流程分解，并逐一分析其制作方法。

ANIMATION

新媒体动画

ANIMATION

5.1　Flash 动画简介

5.1.1　Flash 软件与 Flash 动画

　　Flash 软件不仅是一个网页动画创作工具,而且是实现复杂的交互式 Web 应用程序。另外,通过添加图片、声音或视频文件等,甚至可以用它创造完整的动画作品。Flash 提供了全面的动画制作功能,如绘图与编辑工具、时间轴与层功能、全面而强大的帧编辑、位图与矢量图的转换、制作控制按钮的脚本语言编辑、输出格式的多样化等(见图 5.1)。

图 5.1　互动的 flash 动画

　　从 Flash 动画的发展状况来看,它早已超出了人们原本赋予它的意义——网页制作软件。经过这几年的发展,Flash 动画已经形成了自己的一套视听特点,如镜头组接灵活性,中间动画的概念化、符号化,等等。由于 Flash 软件本身并不大,所包含的功能也不像三维动画软件那样复杂,硬件要求相对较低,所以上手学习很容易;又因为软件的使用很灵活,加上近几年闪客的努力探索与尝试,已经形成了比较成熟的 Flash 动画制作程式,所以又可以把 Flash 软件看成一个小规模的动画制作"工厂"。因为仅仅使用 Flash 软件就可以制作出有声有色的完整动画,不像其他的动画制作方式需要涉及大量的工具设备和人手。

　　应该说,Flash 动画软件的吸引力远远超出了设计者当初的设想。Flash 早已经不仅仅是一个软件的名称了。从 Flash 软件新增的手机动画模板来看,Flash 动画发展前景分成了两种制作道路,一种是使用 Flash 制作接近传统动画的类型;另一种则是手机动画这种"小品动画"的类型(见图 5.2)。

图 5.2 除了 Flash 的默认动画格式 SWF 外,还可以输出其他格式,如 AVI 等

5.1.2 Flash 动画的特征

Flash 动画不同于传统动画制作的独特功能,并因此形成了独特的"Flash 式的动画"。这些特征主要有:

- 矢量化:色彩平涂、鲜艳,造型简洁有趣,美术风格富有装饰性。
- 支持脚本语言:观众与画面的交互,娱乐性强。
- 流媒体:利于网络传播,因此 Flash 动画也称网络动画。
- 动画、特效的简单性:产生了 Flash 动画独特的镜头转接方式和动作表现。
- 时间轴操作的简化性:促成 Flash 动画向短片、系列片方向发展。
- 网络动画:第一时间发布,流传度广。

Flash 动画最大的局限性在于制作时间较长的动画时所体现出来的时间轴的局限性,虽然这个不足可以通过把动画分解成不同的文件来实现。除此以外,Flash 动画的矢量特征难以表现丰富的画面色彩,尽管这可以通过位图的图像来代替,但这无形之中又增大了它的文件容量。实际上,这些不足也会因人而异,因为 Flash 动画只是众多动画形式之一,在更多的时候,我们还有其他的动画类型可供选择。

5.1.3 Flash 动画的应用领域

Flash 动画因其独特的形式和强大的兼容性而广泛应用于各个领域。Flash 动画默认的输出格式 SWF 格式因其体积小而利于网络传播,也被一些电视生产厂商用作电视新功能的一个卖点;利用 Flash 软件制作的视频文件可用于电视播放等。下面分

别从网络、手机、电视动画片、个人短片、教学课件、流媒体电视、Flash 游戏等几个角度简要加以分类。

- 网络应用:SWF 格式,用于网页广告、网络故事动画、音乐动画。
- 手机动画:SWF 格式,用于开关机动画、导航菜单动画。
- 商业电视动画片:AVI 或 MPEG 格式,用于电视广告、系列动画片、音乐动画、相声小品等文艺动画。
- 艺术作品:SWF 或 AVI 或 MPEG 格式,用于个人短片、实验动画。
- 教学课件:SWF 格式,用于教学演示动画、教学幻灯片。
- 流媒体电视:SWF 格式,用于光盘动画集、商家宣传动画。
- Flash 游戏:SWF/EXE,用于各种数字载体设备。

5.2 Flash 动画的制作特点

5.2.1 Flash 动画的绘图特点

1)两种图像类型

计算机以矢量图形或位图格式显示图形,在 Flash 动画中可随意使用这两种图像类型,了解这两种类型的主要差别有助于更有效地工作。使用 Flash 可以创建压缩矢量图形并将它们制作为动画。Flash 也可以导入和处理在其他应用程序中(如 Adobe Illustrator 软件)创建的矢量图形和位图图形。

(1)位图

位图图形使用在网格内排列的称作像素的彩色点来描述图像。例如,图 5.3 所示树叶的图像由网格中每个像素的特定位置和颜色值来描述,这是用非常类似于镶嵌的方式来创建图像。

图 5.3 位图

图 5.4 矢量图

（2）矢量图

矢量图形使用称作矢量的直线和曲线描述图像，矢量还包括颜色和位置属性。例如，图5.4所示树叶图像可以由创建树叶轮廓的线条所经过的点来描述。树叶的颜色由轮廓的颜色和轮廓所包围区域的颜色决定。一般矢量图图像色彩单纯、文件容量小（见图5.5、图5.6）。

图5.5　矢量图动画角色（选自《成语故事》系列）

图5.6　矢量图动画背景

ANIMATION

2)画面的交互性

交互性,也称互动性,是 Flash 动画与其他动画形式相比最大的不同。这种功能允许观众与动画互动,观众可以通过画面上制作者所设置的特定功能来控制动画,如暂停、继续或输入内容等(见图 5.7)。

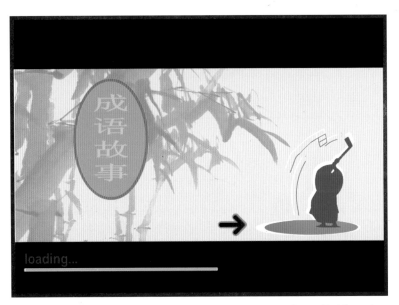

图 5.7　设置了加载动画和控制按钮的故事动画(选自《成语故事》系列)

5.2.2　动画形式

1)补间动画(Tweened Animation)

补间动画是 Flash 软件特有的动画制作方式。创建补间动画,需要在时间轴上指定起始帧和结束帧(即前后两个关键帧),Flash 软件会自动计算过渡帧的变化。补间动画与逐帧动画相比它可以有效地节省文件量与工作量。补间动画包含动作补间动画和形状补间动画两种动画形式。

(1)形状补间动画(Shape Tweened Animation)

在补间形状中,在一个时间点绘制一个形状,然后在另一个时间点更改该形状或绘制另一个形状,Flash 会内插二者之间的帧的值或形状来创建动画(见图 5.8)。

(2)动作补间动画(Motion Tweened Animation)

通过更改起始帧和结束帧之间的对象,可以实现对象的大小、旋转、颜色或其他属性来的动画效果(见图 5.9)。

图 5.8 形状补间动画

图 5.9 动作补间动画

2）逐帧动画

逐帧动画并不是 Flash 软件所提供的一项"现成"功能，而是根据制作特征而得名，即一帧一帧地制作动画，它的制作技术相当于"逐格摄影"。逐帧动画需要更改每一帧中的内容，它最适合于每一帧中的图像都需要更改，而不仅仅是简单地在舞台中移动或变形。逐帧动画比补间动画更容易增加文件的大小。在逐帧动画中，Flash 会保存每个完整帧的值，各个帧之间的内容是相互独立的——都可以称为关键帧。因此，看来制作逐帧动画的工作量并不轻松，逐帧动画几乎完全不能体现出软件使用上的便捷性。但毫无疑问，逐帧动画是 Flash 动画表现复杂动作时最有效的。

在实际的制作中，为更好地发挥软件的优越性，补间动画和逐帧动画经常是配合使用。在一些关键的、强调运动性的镜头中可以使用逐帧动画方式；而在一物体运动变形不大的镜头上，如镜头的横移或是推拉等，则多使用补间动画。

5.2.3　Flash 动画制作基本流程

与一般的二维动画制作方式不同，Flash 动画基本上就使用一个软件，所以，其制作流程与一般的传统二维动画相比简化了许多。由于 Flash 不适合制作长篇动画，一般以几分钟长度为主的短篇动画，所以涉及的情节较简单、角色量不大，全部的工作量也就不大。比如，原来需要画在纸上的分镜头可以直接在 Flash 软件中绘制，包括造型、场景、道具等物体在脑海中有了大概的形象概念之后，可以在软件中直接绘制、修改、一直到最后的定稿。

Flash 动画的一般制作流程包括策划、绘制故事板、绘制角色、场景、调节角色动作、拼合场景、音乐、输出等步骤。

在工具的使用上，Flash 几乎没有任何特殊的专用工具。Flash 中的图形与其说是绘制，还不如说是制作，因为它的造型需要用基本的几何形体进行拼凑、修改，而对于绘画强烈的 Flash 作品，则可以准备绘图板，在软件中直接绘制，这比鼠标要好用得多，或者在纸上绘制扫描到计算机中，再通过特殊的方法把它转换为 Flash 的专用图形等。因此，在制作 Flash 的动画时可以考虑采用数码相机、绘图板和扫描仪等设备。

5.3　Flash 动画制作技术操作

5.3.1　Flash 动画的前期策划

必须明确的是，虽然 Flash 软件功能强大，但在策划制作 Flash 动画时，首先要考虑这个故事、角色形象等适不适合用 Flash 来实现。基于 Flash 动画的特点，应该避免

Flash难以表现的题材和风格。一般来说,Flash适合表现故事简单有趣、造型夸张、动作夸张的题材和风格,而不是表现画风细腻写实、故事叙述结构复杂的题材。

5.3.2 在 Flash 中绘制故事板

与一般的动画制作一样,Flash小型动画也需要制作出分镜头,标示出镜头的时间长度。但不同的是,Flash动画的分镜头可以直接在软件里绘制并随时播放来检查时间节奏,不一定要先绘制在纸上再扫描进计算机里面。因此,作为一般性的个人短片来说,就可以在Flash中直接把故事板绘制出来(见图5.10)。

图5.10　直接在 Flash 中绘制故事板(作者:张健)

5.3.3 角色的制作与动画调节

Flash绘制的人物形象也可以分为卡通类和写实类造型,而用得最多的是卡通类造型。卡通类造型特点是把角色夸张、概念化,抓住角色的性格,省去不需要的细节,以达到调节动画的便捷性考虑(见图5.11)。

图5.11　卡通类造型(作者:阎占山)

其次,就是角色形象的拆分处理。根据形象在动画场景中的动作特点,把角色的动与不动的部分进行拆分,在动画调节时组合(见图5.12、图5.13)。

图5.12　拆分思路

图5.13　组合效果

1)操作过程——卡通形象的绘制

步骤1:设计人物(见图5.14)。

图5.14　人物结构与上色完成效果

步骤2:绘制参考图。

单击菜单栏"插入"→"元件"命令,建立一个图形元件,并命名为"参考"。使用基本的几何形体,勾出人物的形体作为绘制的参考(见图5.15、图5.16)。

步骤3:创建元件制作各个部分。

参考图制作完成以后,详细制作各个部分。注意,每一个部分都要认真命名,并且分别建立在不同的元件中。

图 5.15　建立新的元件

图 5.16　绘制角色大结构

　　以头部为例。建立新元件命名为"头部",把参考拖入到"头部"的画面中,并锁定,建立新图层,开始绘制即可(见图 5.17)。

　　绘制时可以再建立新的图层,绘制完毕后,删掉这个参考图。选中参考图层,点击层编辑中的垃圾桶按钮即可(见图 5.18)。

　　步骤 4:创建新的元件并进行组合形象,参考图 5.19 中的元件及其命名情况。

2)动画的调节

　　将制作好的组合角色形象打开,把最终的形象组合建立成了元件,进入元件内部,根据动作特点创建关键帧进行动作调节。

图 5.17　分图层绘制头部

图 5.18　删除参考层

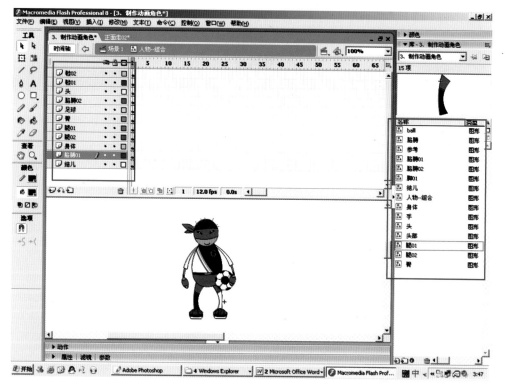

图5.19　将人物组合在一起

步骤1:打开元件。

步骤2:调整关节点。人物运动时,手臂和腿部分的运动是围绕着一定的关节点进行的,我们需要把这些部分关节点进行调整。

选择手臂,选择"任意变形工具",把变形框中间的小圆圈放到手臂与身体相连的部分(见图5.20)。调整后的效果见图5.21。

按照此方法,把手臂和大腿的关节点全部调整好。

步骤3:创建关键帧并设置移动幅度(见图5.22)。

参考上面的动作,我们制作一个完整的走路循环。使用的帧频是24。在24帧上为所有的层插入关键帧(见图5.23)。

我们先调节一条腿的动作。一个完整的走路循环,包括每条腿的抬起、放下,然后另一条腿抬起、放下的动作姿态,对于24帧的总长度来说,分到每一条腿的时间应该是12帧。所以,前12帧用来调节一条腿的动作,即抬起、放下(见图5.24)。

在第6帧再次插入关键帧(见图5.25)。

使用"任意变形工具",使腿缩短(见图5.26)。

使用同样的关键帧数,把左脚和腿的运动相匹配(见图5.27)。

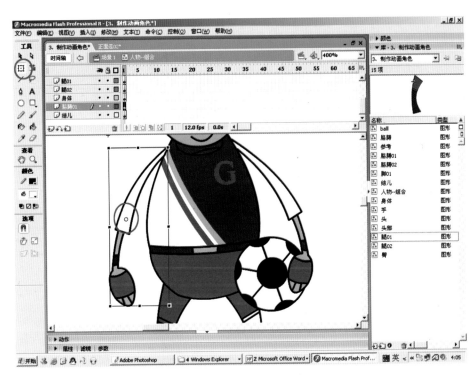

图 5.20　选择元件中心点

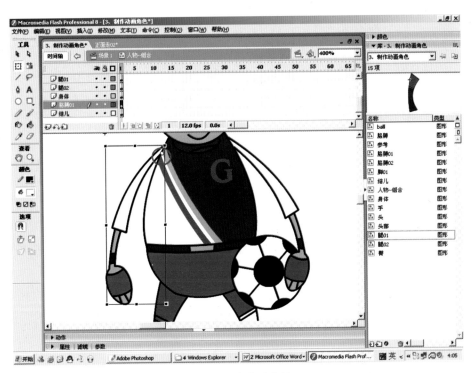

图 5.21　移动到肩部

ANIMATION

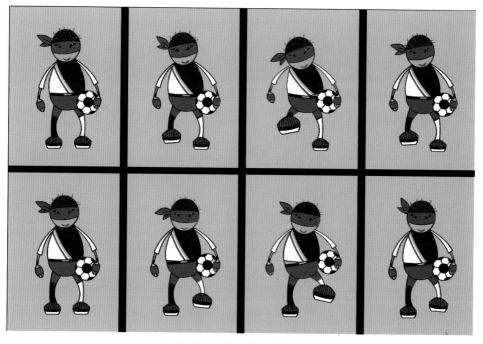

图 5.22 人物走路分解示意图

图 5.23 为身体各部分设置关键帧

ANIMATION

图 5.24　设置腿部动作,插入关键帧

图 5.25　在第 5 帧插入关键帧

图 5.26　变形腿部

图 5.27　使脚与腿同步运动

制作另一条腿的运动,需要注意的是,另一条腿需要在第 13 帧开始运动,抬起的位置在 18 帧(见图 5.28)。

图 5.28　调节另一条腿的动作,插入关键帧

脚的同步运动(见图 5.29)。

图 5.29　脚的同步运动调节

接着,调节臀部的跟随运动。我们设计的角色走路比较夸张,每次抬脚的时候身体都会往下用力而下移,因此,身体和臀部会有不同幅度的下移情况。注意臀部下移的关键点,每次抬腿都会下移,所以在 6、12、13、18 帧都设置关键帧。6 和 18 是臀部的下移帧(见图 5.30)。

图 5.30　设置臀部动作

身体的移动同臀部,可以在幅度上稍加更改,并且可以加上身体左右晃动的变化(见图 5.31)。

图 5.31　设置身体动作

同样。身体下移的时候,头部显然也会产生变化,向下移动。

之后,使手臂的摆动调节。当一条腿抬起的时候,同向的手臂会相应的向上扬起,一次表现一种卖力气走路的感觉(见图5.32)。

图 5.32　动作调节参考

5.3.4　背景的制作

1)在 Flash 中进行背景图的制作

背景的制作与角色的绘制类似,都是使用简单的线条相拼与修改而成(见图5.33、图5.34)。

图 5.33　在 Flash 中绘制的背景线稿

图 5.34　Flash 中绘制的背景效果

2）使用在 Photoshop 中绘制的前景

在这里，我们重点介绍怎样使用位图背景。

步骤 1：在 Photoshop 中绘制前景，注意需要留空的部分（见图 5.35）。

图 5.35　位图背景，已留出空白

步骤2：使用"文件"→"保存"为 web 所用格式命令。在对话框中选择"png-24"后单击"存储"按钮（见图5.36）。

图5.36 输出成".png"格式

步骤3：在 Flash 中导入这张图。将其与在 Flash 中直接绘制的图结合即可作为透明前层（见图5.37）。

图5.37 在 Flash 中将背景与角色相结合

5.3.5 Flash 运动镜头的制作

在 Flash 中,镜头的变化是把镜头做成一个单独的元件,然后对这个元件进行一定时间段的缩放操作来实现的。下面分别介绍移、叠化、推、拉镜头变化的制作。

移镜头:实际上是背景在运动而不是镜头在动。我们把长幅的背景图做一个运动动画即可(见图 5.38、图 5.39)。

图5.38 设置移动镜头的第一帧

图5.39 设置移动镜头最后一帧

推拉镜头(见图 5.40、图 5.41)。

图 5.40　设置推镜第一帧

图 5.41　设置推镜最后一帧

叠化效果(见图5.42、图5.43)。

图5.42 导入叠化之后的新图

图5.43 设置叠化渐变的时间长度

5.3.6　音频的加工

点击"文件"→"导入"命令,不仅可导入图片文件,还可以导入 MP3 格式的音频文件,为 Flash 动画添加音乐。如果要制作纯粹的动画片,要求音乐和画面、动作同步,这时,需要把音频的事件属性改为"数据流"方式,这样,就可以在预览的时候实时地听到声音了(见图 5.44)。

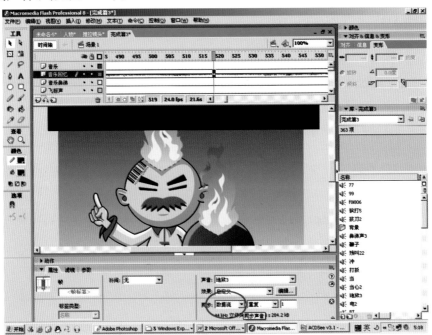

图 5.44　音频属性

此外,对相对声音进行编辑,可以打开"编辑"按钮,打开的音频对话框中,可以设置声音的淡出淡入,起始位置等(见图 5.45)。

图 5.45　编辑声音文件

5.3.7 后期处理与导出

当我们把所需要的人物背景统统制作完毕时,就要进行场景的拼合了,也就相当于一般的后期合成。

在拼合场景时,一般将每一个场景建立为单独的元件,然后在时间线中依次排列,如有特殊的镜头转场(如前面所说的叠化等),再根据需要留出时间进行调解即可。

一般来说,Flash 的动画格式最常用的是 SWF 流媒体格式,现在几乎可以在任何平台上传播。但 Flash 动画可能仅仅是某部影片的一个部分,需要其他的文件格式与一般的后期进行合成,这时,我们往往把做好的动画输出成序列图片的格式,然后就可以根据具体的需要与其他视频(如 AVI 格式)进行合成,也可以在专用的后期软件中增加 Flash 所达不到的效果。

思考题 5

5.1 比较 Flash 动画与传统动画的异同。

5.2 尝试制作一段 Flash 动画。

参考文献

REFERENCE

［1］孙立军.动画艺术辞典［M］.北京：中国国际广播出版社,2003.

［2］张慧临.二十世纪中国动画艺术史［M］.西安：陕西人民美术出版社,2002.

［3］贾否,路盛章.动画概论［M］.北京：中国传媒大学出版社,2004.

［4］赵前.动画片背景绘制基础［M］.北京：中国科学技术出版社,2005.

［5］Preston Blair. Cartoon Animation［J］. Walter Foster, 1994.